KB141217

주 연

Zu Yeon

HEXAGON

「이 도서의 국립중앙도서관 출판예정도서목록(CIP)은 서지정보유통지원시스템 홈페이지(http://seoji.nl.go.kr)와 국가자료공동목록시스템(http://www.nl.go.kr/kolisnet)에서 이용하실 수 있습니다. (CIP제어번호 : CIP2018001908)」

한국현대미술선 037
주 연

2018년 1월 22일 초판 1쇄 발행

지은이 주 연
펴낸이 조기수
펴낸곳 출판회사 헥사곤 Hexagon Publishing Co.
등 록 제2017-000054호 (등록일: 2010. 7. 13)
주 소 경기도 용인시 수지구 죽전로 238번길 34, 103-902
전 화 070-7628-0888, 010-7216-0058
팩 스 0303-3444-0089
이메일 joy@hexagonbook.com, coffee888@hanmail.net
website: www.hexagonbook.com

ⓒ주 연 2018, Printed in KOREA

ISBN 978-89-98145-94-1
ISBN 978-89-966429-7-8 (세트)

*이 책은 문화체육관광부, 서울시, 서울문화재단의 기금을 지원받아 발간되었습니다.

주 연

Zu Yeon

HEXAGON
Korean Contemporary Art Book
한국현대미술선 037

037

● **Works**

19 실루엣-에덴 Silhouette-Eden

49 세계와 나의 그림자 The shadow of the world and me

79 블랙 스테이션 Black Station

125 도구·놀이·프라모델 Tool·Play·Plamodel

159 아트 스테이션·프로젝트 작업 Art Station·Project Works

● **Text**

8 실루엣, 삶에 대한 의문, 그 시각적 갈망 _ 박응주

180 The silhouette, the visual craving for the life _ Park, Eung Ju

182 프로필 Profile

실루엣, 삶에 대한 의문, 그 시각적 갈망
- 주연의 에덴(Eden)에 대한 주석

박응주 / 미술비평가

1990년대식. 90년대. 어쩌면 이 시기란 팽팽하던 연줄이 끊어진 시기, 세계를 암석과 무기질로 조밀하게 한 데 뭉쳐있는 동글동글한 구(球)로 알고 있던 그간의 상식이 거짓이었다는 통보를 받은 시대로 기록될지도 모른다. 지구는 평면이었다. 그곳에 중력의 법칙 또한 있을 리 만무할 터. 견고했던 모든 것은 대기 속으로 녹아내린다.

진과 선과 미가 한 몸이었던 중세의 연줄이 끊긴 것이 근대라는 사건의 서막이었다면 이제 회부할 최고법정으로서의 진(리), 그 성의 벽돌들은 허물어져 각자의 심부(心府)의 법정들로 옮겨 세워지도록 허용/명령되었다고 할까. 서구에서 70년대에 발원하기 시작했다고 알고 있던 후기근대, 탈근대, 포스트모던은 이렇게 이 나라에서 90년대 "신세대, 네 멋대로 해라"라는 저작의 이름처럼 완성되었다는 신호인 것이다. 90년대의 한국미술. '다원주의'란 이름의 모색과 혼종의 이 시기가 참으로 어정쩡한 이 시대에 대한 적격한 이름을 갖게 된 소이다.

정치는 '색깔론' 뿐이었으며, 경제는 '재벌' 뿐이었고, 문화는 '쎅스코드' 뿐이고, 학문은 '실용' 뿐이었다고 비감어린 단언을 할 수밖에 없던 시대. 91학번인 김현숙(후일 2016년경, 그는 주연이라는 이름의 예명을 갖는다) 작가가 90년대의 이 고단한 시대에 화업을 시작해 비틀거리며 나아갈 수밖에 없었다는 사실은 그의 작업을 이해하는 첫 번째의 관문이 될 것이다.(그녀는 '91년 서양화과로 시작해 '98년 판화과 전공 대학원을 졸업했다.)

비틀거림. 그가 회화라는 예술에겐 더 안전한 방식보다는 목재와 철판과 화공약품을 다루는, 제조에 더 가까운 설치적 회화를 만들어내고 있었다는 사실은 소위 장르에 안전하게 담기는 '미술전문가'로 향하는 길을 끊고 차라리 자기 내부를 응시하겠다는, 아니 응시 할 수밖에 없다는 고백의 물증일지도 모른다.

무엇보다 손맛이 좋았단다. 손끝에서 사물과 직접 닿는 게 마음을 전달한다고, 통한다고 생각했다. 쓰다듬고 어루만지면서, 눈길을 따라 보는 것이랑 손끝으로 더듬어가는 것이랑 완전히 같

았다. 그러나 물리학도도 아닌 그녀가 재료들을 다루는 서툰 장악력은 그대로 드러나 있다. 손수 석고로 거푸집을 만들어 캐스팅된 플라스틱 프라모델(plamodel) 끝단들은 레이저 커팅된 끝단 마감들에 비하면 형편없이 찌글찌글하며 둔중하다. 여기에 이 서투름을 만회하기 위한 또 하나의 원시적인 공정, 흡사 맨손으로 사포질이 가해졌을 것이다.

그러나 그 끝은 어쨌든 장대했다. 마침내 눈앞에 육중하고 고립적이며 이름 없는 저 텅 빈 사물이 놓여져 있었다. 처음 그것은 '손맛'으로 시작해 오타쿠적 자폐적 '몰입'을 지나 덩어리도 없고, 이름도 없고, 질량감도 없는 '고립무원한 하나의 대상'으로 떠올라 우리 앞에 놓여져 있는 것이다.

그녀의 이 수련기를 생각할라치면 왼손 혹은 서투름¹이라는 단어가 떠오른다. 촉 있는 한 미학자의 현묘한 표현으로 왼손은 솜씨가 아주 뛰어나진 않아서 속된 말로 아직 무언가를 할 수 있는 것하고는 거리가 멀고, "손끝이 매우 무디

던" 때로 우리를 다시 데려가 이어주는 손이다². 인간에게 만약 오른손만 두 개 있었다면 우리는 끔찍한 묘기의 과잉으로 허우적거렸을 거라는 개연성 있는 예단을 곁에 놓아도 좋다. 인간의 역사는 이런 함몰의 구멍, 이름과 존재감을 감춘 봉양에 의해 유지되는 고약한 법칙이라도 있는 것인지도 모르듯 작가 주연의 그 시대와 서툰 손은 더듬더듬 어두운 미몽을 헤쳐 나간다.

그 어떤 고매함, 심오한 취미라는 캔버스 틀의 권위 안으로 들어와야만 그다음을 말하겠다는 한국 70년대적 권위의 예술로부터도, 정념의 이념적 주석이곤 했던 80년대적 틀로부터도 위로받지 못했던 90년대들의 "하, 뚫을 수 없겠다"는 자포자기. 그들은 스스로 또아리를 틀며 자신들의 또아리 안의 곡면과 휘어짐 그 표면들을 어루만지고만 있기로 빗장을 걸어 잠갔다. 박이소, 대안공간, 일상, 비주류, 노마드, 탈주, 피라미드 다단계 판매술, X세대… 지독한 물신의 시대를 건너갈 징검다리로서나 겨우 한 시대를 전유할 수밖에 없던 세대, 그 자신감 없던 영혼들

<hr>

1 프랑스어의 왼손(la main gauche)은 글자 그대로 '서툰 손'의 의미이기도 하다.

2 앙리 포시용, 「손을 예찬함」, 강영주 역, 『형태의 삶』, 학고재, 2001, p.140.

이 급속히 밀려드는 외부의 풍랑에 무력할 것도 사필귀정일 법. 그들 세대 거개는 세계화의 미술적 조바심이었던 '설치'에 '영상'에 몰입되어 영혼을 흩트렸거나 속절없는 과거 형식의 퇴행의 길에 접어들며 투항하거나 비주류의 숨길 수 없는 욕망을 대안이라는 이름 안에서 자족하기도 했다. 그 못난 유산을 고스란히 물려받기도 했던 주연 작가를 포함하던 그 세대, 이것이 필자가 '90년대식'이라 이름붙이고 싶은 한 유적(類的) 존재들의 초상 일반이다.

다소간 악평으로부터 시작하는 이 글, 주연 작가론. 색채와 기하학적 구성의 패턴 실험의 잔재미에 푹 빠진 듯도 싶은 대학원 시절의 평면 회화들, 장인적 노고 말고는 일체의 설명적 수식이 거부되는 듯 쌓아 올려지는 사물들의 토템들, 갖고 놀 수 없는 프라모델들, 실내 디자인인가 벽 드로잉인가의 경계에서 팔리겠다는 것인지 안팔겠다는 것인지 걸쳐있는 듯 혹은 초연한 듯 싶기만 한 설치적 회화들, 그리고 검고 육중한 블랙 일색의 두께 안에 기ㄴ다란 잎맥의 숨결을 불어넣기 시작한 최근의 실루엣 잔영들에 이르기까지 필자는 한 시대 안의 그를 일편이나마 변론해보고자 한다.

미술은 놀이다. 이 단언은 그가 대학원 과정을 마치기도 전, 겁 없이 도달했던 '대담한' 통찰이었다. 미술이란 놀이였고 그게 곧 인간이었더라는 것. 일상의 시간과 공간으로부터 분리된 허구의 공간에서의 '놀이', 그것이 마치 실재의 시공간인 듯이, 즉 그것이 질서 있는 규칙에 의한 것이라도 되는 양 무아경의 세계로 빠져드는 자기목적적인 실천으로서의 그 유사성을 논변 삼아 했던 말이었을 것이다. 실제로 그의 프라모델들은 어린이들이 갖고 놀기에 만만한 그런 전시들에 초대되었고 우리의 2000년대는 그런 전시들이 경쟁 삼아 이곳저곳에서 기획되기도 했다.

그러나 애석하게도 그의 '놀이'로서의 결은 다소 와전되었고 곡해되었던 바가 있었다. 무엇보다도 그에게 놀이란 예닐곱 살 시절의 유년으로까지 거슬러 올라가는 혼자 노는 애잔한 기억이자 유난히 자신을 사랑해 아꼈던 부친에 대한 추억의 샘물에 닿아있는 것이었기 때문이다. 솜씨가 좋아 인근 동네에까지 아버지의 기와 아닌 것으로 만들어진 집이 없었던 기와공 장인(匠人). 그러나 작업장은 늘 마을 외곽 산골이나 외진 곳에 터를 잡아야 해 외톨이로 커 나온 애잔한 자신의 유년을 그는 늘 위로해야만 했단다. 그의 톱, 망치, 빠루, 도끼, 자귀들은 곧 아버지의 작업

연장들이었다. 그렇기에 놀이의 '와전'이란 전시에 초대된 '즐거운 놀이'와 유년 거기 어디쯤에서 건져 올린 '회한 어린 놀이' 사이 그 어디쯤일 것이다.

그러나 작품들의 즐거운 색채와 현대적인 구성과 무겁지 않은 화제, 그리고 무엇보다도 과시할 만한 듯해 보이기까지 하는 '잘 나갔던' 그의 전시 이력의 내력으로 보건대 그녀는 그 둘을 애써 구별 짓지 않았던 것도 분명하다. 시류와 세상이 쳐다봐주는 관심에 그저 내맡겨두고 있었을지도 모를 정도로. 또 어쩌면 야릇하게는 이를 즐기고 있었을지도 모를 정도로 말이다.

이런들 어떻고 저런들 어떻단 말인가. 어차피 90년대식인데… 나는 그의 90년대와 2000년대를 "예술혼에 불타는… 불세출의 명작을… 탄생시켰다"느니 하는 영혼 없는 찬탄이거나, 혹은 "세상이 조금 알아주니 좋습디까?"라며 탓하거나 윽박지르거나 하고 싶은 생각이 전혀 없다. 단지 그녀와 그녀의 작품은 90년대라는 태반 속에서 슬픈 탄생을 했다는 것이고 무엇 하나 기존의 예술에 대한 관념에 의해 재단될 수 없게 된 시대를 경유하면서 그 어떤 비평적 언어에 의해서도 리뷰(review)되지 않았던 기이한 홀대를 발견하면서 90년대를 변호할 변론이 우리 미술

의 비평계에 준비되지 않았다는 사실을 발견했을 뿐이다. 90년대들은 그렇게 변호인 하나 없이 '제멋대로' 캠프를 차리고 술을 팔고 악세사리들을 만들며 자신의 골방에서 만든 플라스틱 같은 예술을 쏟아냈다. 캄캄한 어둠 속 광맥을 찾아가는 광부의 더듬거림, 혹은 후기근대의 용어로 각자의 심부에 내맡겨진 '진리의 최고법정' 세우기의 지난함을 주목해볼만한 단서로 제안해보았던 이유가 여기에 있다.

주연 작가에게서의 단서라면 예의 그 와전된 '놀이'에 대비되는 유년의 위로로서의 오타쿠적 몰입, 즉 사물과의 놀기일 것이다. 그녀는 사물들과 논다. 드라이버와 빠루는 3미터 기념비 높이로 건축되고, 스패너, 손도끼, 자귀, 펜치, 쇠톱은 차곡차곡 쌓여 역시 기념탑을 세운다. 돌도끼로부터 유압식 망치까지의 손도구의 진화역사가 펼쳐지고, 온갖 가위와 망치, 송곳, 드라이버들의 실루엣을 오려낸 알루미늄 입방체들은 가로 7미터 세로 1.2미터의 병풍 같은 벽체를 이룬다. 외면적으로 우린 이를 두고 사물들과 '논다'고 표현했다. 그러나 예의 3미터의 기념탑을 보자. 드라이버와 빠루 형상을 목판에 뚫어 새긴 면에는 목판 결 그 자체를 수용한 고독한 회색조 잔물결이 석판화술로 마감되어 있으며 뒷면은 역시 이미지 아닌 이미지들의 석판화술로 판각된

알루미늄판을 부분적으로 뚫거나 덧댄 입방체를 이루고 있다. 대체 '망치 한 자루가 여기에 있다!'는 것을 표현하기 위해 이토록 새기고 갈고 자르고 덧대는 노동이란 무엇이었을까? 예컨대 80년대식이라면 "흠, 노동자의 고단한 소외된 노동과 분노를 의미하겠군" 정도의 해석에 맡겨져 적절한 이론적 변호를 받을 법도 했을 것이다. 그러나 그것은 이념이요 세상의 표면에 불과할 뿐이다. 그녀의 노동이 한 자루의 망치의 온전한 소유, 한 사물의 표면이나 부피, 밀도, 중력과 같은 사물의 충만함을 표현하고자 몰두한 무상(無償)의 노동 자체였음을 우리는 알아볼 수는 없을까? 이로써 빚어낸 촉각의 건축물, 그것은 이제는 소외된 어떤 토템(Totem)을 환기하는 듯싶은 것이다. 그것은 놀기를 넘어 흡사 예배적 심정에 가깝다.

또한 18개의 에칭판화 작품들은 하나하나의 도구들의 실루엣이기만을 넘어 도구들에게 그 존재의 탄생의 설화나 풍경을 헌사하는 듯만 싶다. 도구가 풍경이 될 수도 있다는 것. 이는 작은 발견이 아니다. 심지어 10센티 너비와 1~1.5센티 두께의 판 목재를 지게차의 압력으로 눌러 구부리고 접착해 도구들의 외곽 라인을 딴 2미터 높이의 형상들 10여 개를 늘어놓은 작품은 묘사된 도구-사물들의 외곽선이 환기하는 형상의 인지("저것은 무엇무엇임")를 넘어 면적이거나 높

이이거나 '~보다 크고, 작거나'의 비교법의 감각, 즉 기하학적 지식에로 통하는 아이들의 실내 놀이기구인 듯만 싶다. 그녀의 이 시기의 사물들에 대한 이 가능적 묘사는 철학적 세례를 주고자 함이 아니다. 그녀의 이 놀이(터)는 아이들이 좋아했던 그 놀이가 아니라는 점을 제출하기 위함이다. 이 놀이는 '사유'가 쓸데없어진 시대 그 끝의 나락에 떨어진 폐허에서 '그저 행동함', 행동하는 손만을 믿기로 함, 만짐을 통해서나 세계의 단단함을 감각하겠다는 근시안자(近視眼者)들의 강렬하고 유효한 저항이다. 동시에 이는 어쩌면 명명하기의 불가능성 앞에 마주친 무력한 자의 신음과 같은 무엇이라고 볼만한 것이기도 하다. 무력함. 더듬거림. 비틀거림. 하릴없음. 소일(消日). 놀기 말이다.

사물들의 재배열. 명명할 수 없는 시대. 혹자는 말한다. 소위 백과전서파들이 열대류와 한대류, 돌연변이, 사라져가는 종(種), 식물상, 동물상과 같은 무한히 성장해가는 사물들을 분류하기 시삭해 서의 완벽에 가깝도록 묘사할 수 있었던 이래로 현대에 들어선 도시 문명들, 예컨대 제품, 기구, 가제트3와 같은 무한

3 gadget: 아이디어 상품들. 예컨대 라이터가 부착된 만년필, 라디오와 카세트가 결합된 복합상품들과 같은 것을 지칭.

증식하는 사물들에 대해선 더 이상 이름을 붙일 어휘가 부족하게 되었다고[4]. 이름을 붙일 수 없다는 이 사태는 자못 심각하다. 그것은 곧 사물들을 분류할 수가 없게 되었다는 것. 그 분류기준점을 잡아낼 수 없게 되었다는 사태, 아니 사물들 자체와 거의 같은 수의 분류기준이 필요하게 된 사태이다.

우리의 90년대 이후가 드러나게 물신숭배적인 기호의 소비사회가 되었다는 것은 TV광고와 해외여행으로 붐비는 공항과 비아그라만으로도 충분한 지표다. 사물들은 오직 코드의 요소로서만 통하는 맨살을 드러냈고 관계들만의 계산 아래로 환산되었다. 이제 사물들은 서로 화응하지 않고 바로 통하며 혹여 비밀스러운 관계로 인한 아름다움을 규정하는 전통적인 취향은 더 이상 생겨나지 않게 되었다는 사실도 덧붙여 본다면 사족일까. 바야흐로 예술이 문화라는 환금가능성으로 대체되기 시작했던 것이다.

그녀는 그런 사물의 폭주에 속수무책으로 무력해진 90년대를 생존해 가고 있었다. 그가 시뮬라크르(Simulacre)의 기약 없는 밧줄을 잡고 호리병 속에 조난사실을 적어 띄우는 구조신호를 보낸 것은 뒤이은 두 번째 개인전 어름이다.

눈에 띄게 변화한 것은 런너(runner)라는 프라모델의 '틀'안에 붙잡혀있던 '사물들'을 떼어내 재배열의 기획안에 재포획하기 시작한 점이다. 거꾸로 뒤집히거나 조각난 편린들이 오케스트라 지휘자의 지휘 아래 자신의 짧은 성부(聲部)만을 연주하듯 일사불란한 연주의 광경이었다. 사간갤러리에서 다소 정갈한 구성이었던 그 벽 드로잉들은 서울시립미술관, 일본 아이치현립미술관, 성곡미술관을 거치며 난폭해져갔다. 그것은 일견 성난 독재자의 폭력을 환기하는 듯도 했다. 바닥에 팽개쳐진 사물들까지 포함해 그것은 광시곡(狂詩曲)이라 할만도 하다. 소위 동일성의 폭력에 시뮬라크르를 절규하듯 맞대 철학을 구하려는 목소리쯤은 간단히 제압해버리는 이 실증(주의)의 시대의 폭력성을 그대로 닮아버린 독재적 화법이었을까. 외견상 그것은 현재의 경험이 강하고 압도적으로 명백해지고 물질적이 된 불연속적인 기표들의 경험 그것이다. 시간의 연속성에 대한 경험을 갖지 못해 영원한 현재에 사는 듯만 같아 보이는 고립과 절연의 기표들. 질병의 의미로가 아닌 존 케이지, 앤디 워홀, 사무엘 베케트와 같은 포스트모더니즘 예술가들에게 적용했을 때의 그것, 스키조프레니아(Schizophrenia) 말이다.

그녀의 작품이 매우 친근한 사물들이지만 어딘가 고립적이고 독자적인 사물자체의 현존으로서만 그러하다는 점에서 '친근하지 않은', 즉 인간

4 장 보드리야르, 『사물의 체계』, 배영달 역, 백의, 1999, pp.11-22.

학주의로부터 멀리 떨어져 있는 것으로 보였던 이유 중의 하나, 그것들 대부분은 성(性)이 없는 놀이로서 그러했다는 말도 덧붙여두자. 이들 작품들이 흔히 작가의 성(여성)으로 작품을 판단하곤 하는 기도들을 단숨에 무력화시키는 중성적 사물들이 되어있음을 보라. 최소한 작품들에서 그녀의 성은 없다.

그녀의 이 시기의 '오케스트라 연주'에서 우리가 우선 느끼는 것은 명백한 사물들로부터 떠낸 듯한 거대한 톱과 망치, 머리빗, 열쇠, 컵, 휴대용 가스렌지 등 어디에서도 그것은 '너무도 잘 알고 있는 명백한 사물'이라는 사실로부터 오는 막막함의 감정일 것이다. 너무도 잘 알고 있는 사물의 윤곽을 왜 반복해 떠내는가? 그리고 (사람 키만 한 열쇠나 머리빗에서 보듯) 그토록 거대하게 확대해야만 했는가? 아무런 이유를 발견할 수 없다. 이 이유를 발견할 수 없음, 이 사태란 소위 고전적 모더니즘이 부유한 시대에 대한 공격이거나 수치를 안겨주려는 저항이었던 것과는 완전히 다른 것이다. 현존의 우리들의 일상 삶을 관통 중인 상품생산이나 옷, 가구, 건물들의 충분히 광고적이고 디자인적인 코스튬(costume)을 채용하는 듯하면서도 그것에 모두 다 담기지는 않는 독자적인 고립. 그것은 역사적 건망증에 가까운 파편과 고갈의 느낌에 가깝다. 전시된 사물들이 사물로서의 의미작용을 어느 순간 멈추

고 관람자 자신의 고유하고 내밀한 기억에로 넘겨주는 사태를 맞이하게 하는 때가 이때다. 그의 재배열로 빚어진 이 사태란 아마도 어린 관람자들이 "야 열쇠다! 야 저기 톱이 있다!"라며 '친근해' 했을지 모르나 이내 더 이상 아무런 말도 더 보태진 않았으리라는 예상에 닿는다. 그것은 미증유의 시간적 공간적 불연속의 경험이기 때문이었을 것이다. 그녀는 지금 우리 시대가 조난 중임을 실연하는 중일까….

이 경우란 역사 속의 다른 그 무엇으로도 환원되지 않는 질서를 확립하는 미술작품 본연의 운명이란 말을 자신만의 방식으로 실현하고 있는 경우라는 것을 의심할 필요는 없을듯하다. 친근한 사물이 낯설어져 있고, 동화(童話)적인데 교훈적이지 않으며, 서양화적 재료로서 동양화적 문기(文氣)를 발산하는 그녀의 이 오케스트라는 공간과 시간을 가로지르는 예리한 자국에 의해 그 안감과 겉감을 삐죽삐죽 드러내고 있는 경우이기 때문이다. "이미지인데 이미지 아닌 것으로 그것을 드러내고 싶었다"는 그녀의 말은 그림이란 무엇인가?에 대한 자신의 문답의 실현이었을 것이다. 그림이란 그릴 수 없는 것에 대한 어떤 그리워함이라는 듯, 저 다른 어딘가 먼 곳으로부터 오는 것. 그림의 거처와 그 위태로움 말이다.

'텅 빈 사물, 꽉 찬 삶의 의문', 실루엣. '프라모델 작가'로서의 약 15년여의 미학적 모색 이후, 2016년부터 그녀는 블랙 일색의 회화 작품을 해오고 있다. 지난 11회 개인전, 검은색 식물이나 도구들이 등장해 있는 〈블랙 가든 Black Garden〉전을 뒤이어 2017년 전시는 〈실루엣에덴 SilhouetteEden〉이라는 제목을 걸었다.

회화로의 이런 이행의 내력은 무엇이었을까? 우선 손쉬운 예단으로는 한계점을 넘어야만 겨우 제 형상을 드러내는 설치작업들로서는 병을 얻을 정도의 체력적 한계를 체감했으리라는 개연성있는 추측이 가능할테다. 그러나 보다 더 긴박했던 것은 자신이 정작 하고 싶었던 미술을 가까스로 기억해냈던 사실이었다고 한다. 그것은 실루엣으로서의 인간 존재의 모습에 대한 시각적 갈망이었으며 그를 표현해낼 방도로서의 유력함이었다. 예컨대 '실루엣'은 작가의 초기, 예의 예닐곱 살 시절의 유년으로 거슬러 올라가는 '기억'이자 그 자신 존재의 구성성분이기까지도 했던 사물의 진실한 모습에 대한 다른 묘사, "나는 누구인가?" "나의 정체성은 어떻게 구성되어 있는가?"라는 진지한 자들의 '덜컥수' 바로 그것이었다. 나의 현재 의식이란 과거로부터 이어져온 유동적이고 끊임없이 흘러가는 규정 불가능한 무엇이었음에 대한 자각, 그렇기에 나의 개인적 역사 전체로서의 나의 경험들 모두는 특정한 한 부분만을 잘라 말할 수 없으리라는 자각이 뒤를 이었을 것이었다. 그런 겹 층의 사물과 기억이 실루엣이었다. 겹 층, 그것은 텅 빈 무엇이었다. 텅 비어있기에 오히려 수많은 것들을 담아내고 있는, 담아낼 수 있는 충만함.

그러나 여기서 다시금 부언하자. 실루엣은 그저 도구의 아웃라인 모양대로 뚫린 공간, '검은색의 그림자'가 아니다. 천지간의 사물과 존재자를 배태시키는 힘, 해와 달의 그림자와 여명의 어른거리는 흔적이 아니라 이들을 존재케 하는 생의 비밀이었던 것이 그것이다. 이렇듯 실루엣은 드러나 있되 안으로 숨은 내부이기도 한 무(無)로 꽉 차있는 우리 자신의 일부분, 우리가 보려 하지 않거나 이해하는 데 실패한 부분일 수 있으리라는 더 확실해진 삶의 경험치와 함께 그의 설치에서 회화로, '다시' 깊고 깊은 블랙으로의 이행은 이루어졌다. 이곳이 그에게 곧 그림이란 무엇인가에 대한 질문과도 맞닿는 곳이다. 그런 게 그림으로 그려질 수 있는 것이기는 할까.

정원과 동산, 그 에덴으로의 초대. 그것은 이제부터 '그림은 놀이더라!'가 아님을 증명하고 싶더라는 부언과 함께 시작되었다. 그런 의미에서 〈The Black Garden_무심(無心)〉 연작(3 Piece)들은 그 단초로서 주목할 만하다. 인간과 사물의

그림자, 그 실루엣의 그 비의(祕意)를 설명해보려는 '무심'한 시도인 것이다. 우주 만물은 시시각각으로 변화하여 결코 하나의 모양으로 머물러 있지 아니하다는 것. 무상이란 매순간마다 생멸, 변화하고 있는 이 현실세계 모든 것의 존재방식 그 자체라 했을 때, 무심은 분별(執心)과 집착(觀心)마저도 벗어나 초연한 마음의 경지에 들어서는 입구 같은 것. 그의 이 연작 작업은 '제행무상(諸行無常)'의 세계에 대한 통찰의 한 변주들이라 할 수 있다.

2016년에 함께 보여진 강한 검정색 회화 작품들에 비해 이들 판화 연작은 확연히 여리고 스며들며 머뭇거리고 쓸쓸하기까지 하다. 무엇을 웅변하고 있다기보다는 침묵하고 있는 사물들, 반딧불이처럼 명멸할 뿐일지도 모르는 부드럽고 여린 존재(감)들이다. 그러나 또한 그렇기에 그것은 사물의 존재방식에 대한 그 어떤 언변보다 강한 웅변처럼도 보인다. 그 '있음' 자체가 뭔가를 말하고 있는 숨겨져 있는 발화, 마치 실루엣을 통과해서만 ㄱ 본체를 드러내게 되는 사물의 질서(Order of Things) 같은 것. 뒤이은 올 2017년의 전시는 사물의 실루엣에 대한 철학적 미감을 보다 심화해 소위 '텅 빈 충만'의 존재적 공간을 펼쳐내고 있는 경우라 할 수 있다.

이 여정은 그의 사물의 세계에 대한 여전한 몰두와 재배열의 의지를 확인하게 하는 대목이다. 단지 그것은 기능적 사물들로부터 도덕적 사물들-자연으로 자리를 옮겨 앉았을 뿐이다. 그것은 대저 사물은 수수께끼의 언어들로 구성되어 있기에, 즉 벤야민(w. Benjamin)적 언어관으로라면 사물들의 언어는 "자신의 명료성을 회복하게 될 계시를 기다리고 있"기에 '해독되어야 할 사물들'이라는 관점으로부터 나왔으리라. 양각과 음각이 또렷한 일상의 현실이나 자연물이 아니라 그것의 과거와 미래를 포함한 잠재되어있는 아이온(Aiôn)의 시간까지 표현 할 방도. 침묵하고 있는 사물들, 실루엣을 통과해서만 그 본체를 드러내게 되는 사물들을 그녀는 이집트 회화에서 만나듯 기하학적인 납작 형상들처럼 납작한 실루엣(어쨌든 언어가 불가피해 그 형상도 사람들이 통상 실루엣이라 부르곤 한다는 의미에서)으로 떠냈다. 그렇기에 그는 여기서라면 정작 실루엣을 그리는 게 아닌 셈이다. 실루엣 너머의 배경을 그려 사물이 그려지기를 기대하기. 빛을 그려 어둠이, 그림자가 도드라져 드러나도록 그 흰 빛을 그리는 것. 그림의 배면에서 움터 나오고 있는 빛, 어둠을 의식화함으로써 밝아지는 빛, 그리하여 빛과 어둠 사이 그 한 가운데 중앙으로 그림은 마침내 걸어 나오고 있는 것이다.

익숙한 현실인 듯하나 이 세상과는 다른 모

듈(module)로 움직이는 다른 질서, 그것이 그녀의 본향 '에덴(Eden)'인 셈이다. 한마디로 가장 최근 개인전의 탐구 주제는 그림자-실루엣의 비의(祕意)다. 검은색 실루엣의 만개한 꽃과 기개에 찬 식물, 수목들. 그것은 지상에 존재하는 유한한 생명들, 꽃과 식물들이 태생적으로 가질 수밖에 없던 검은 그림자, 아니 인간의 그림자다. 그것은 우리가 보려 하지 않거나 이해하는 데 실패한 숨은 내부였다는 것. 이로써 그가 그리고자 하는 것은 세상(世上)의 풍경이 아니라 세계(世界)의 형이상학이었음을 우리는 알게 되었다. 그것은 스펙타클(Spectacle)의 이면에 대한 조용한 경고일지도 모른다. 공허하고 허무한 현재, '사색(思索)의 흑백'의 시대에 대한 의미있는 질타 말이다.

'무서워서 아름답고 아름다워서 무서웁다'는 말이 있다. 싱크홀과 함께 무너져 내린 함몰의 기억과도 같은 그녀의 화면의 검은 무서운 사물들에게는 낮의 길이만큼 긴 밤 꿈의 불쾌함이 묻어나 있다. 그러나 그 순간 바닥을 친 자의 어깨를 다독이듯 편안한 위로가 동시에 관람자를 감싼다. 여기서 위로란 색깔 없는 칠흑 같은 그의 블랙 사물들은 명백히 검은 대나무요 검은 나비, 검은 꽃과 식물의 실루엣이라는 또렷한 공간이자, 동시에 징크나 티타늄 화이트의 평면에서 움푹 파인 뚫린 공간, 텅 빈 공간, 곧 수많은 기억과 추억의 저장공간이라는 역설로 인도되는 어떤 부드러움일지도 모르겠다. 현실에서 꿈으로, 위협에서 위로로, 그것은 하나의 '통로'로 인도되는 경험이다. 그녀의 정거장(Station), 지하철 회로망, 매우 큰 그림이다.

화려한 수사와 포스트모던적 패스티쉬가 난무하는 거리 한복판에서 깊은 고독감에 떠는 사람들을 다독이는 위로가 그곳에 있다. 그러나 그때에도 그는 어딘가 딴 세상이 있는 듯 상상하기를 포기하지 않은 채로 그러하는 듯하다. 그 세상을 기억하며, 잊지 않으려 버티면서 그러하리라는 예술의 자존심이다. 영혼의 움직임과 사물의 존재가 자연스럽게 조화를 이루는 세계가 사라진 곳에서 그의 작업은 이런 삶에 대한 꽉 차고 단단한 의문으로부터 나온 것임은 분명해 보인다.

실루엣-에덴
Silhouette-Eden

빛이 없는 그림자 116.8×91cm 캔버스에 아크릴 채색 2017

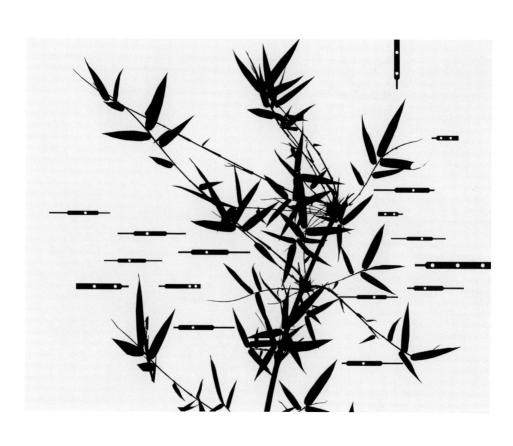

O씨의 초상 116.8×91cm 캔버스에 아크릴 채색 2017

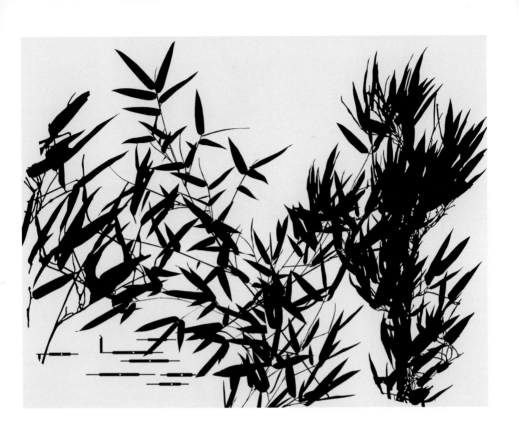

오솔길 116.8×91cm 캔버스에 아크릴 채색 2017

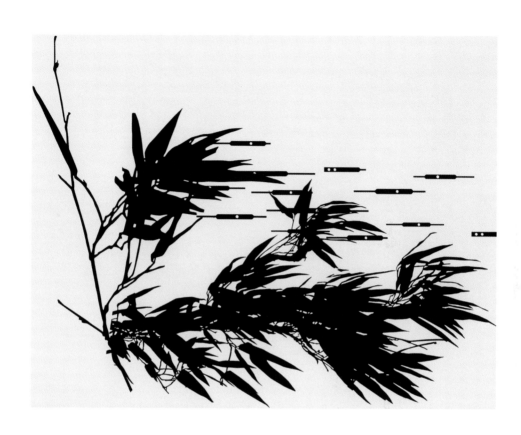

바람이 깃발에게 116.8×91cm 캔버스에 아크릴 채색 2017

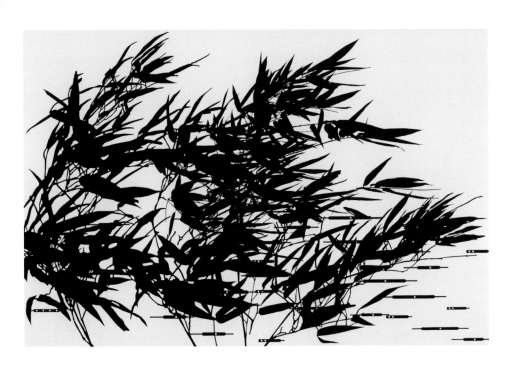

그럼에도 불구하고 1 145.5×97cm 캔버스에 아크릴 채색 2017

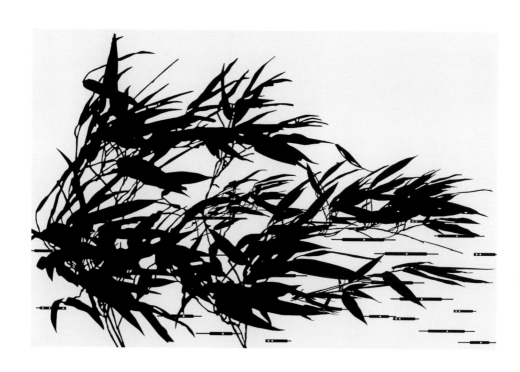

그럼에도 불구하고 2 145.5×97cm 캔버스에 아크릴 채색 2017

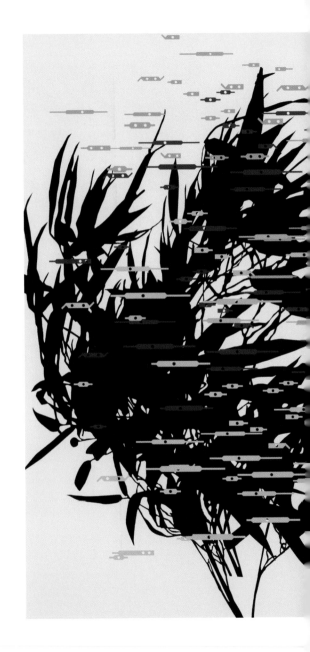

폭풍의 언덕 162.2×112.1cm 캔버스에 아크릴 채색 2017

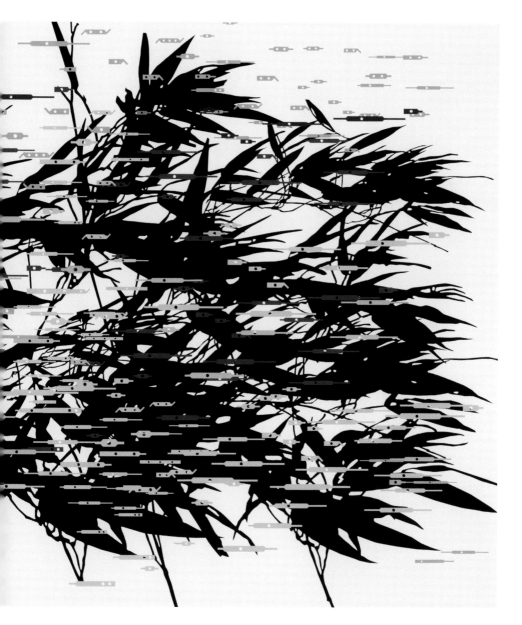

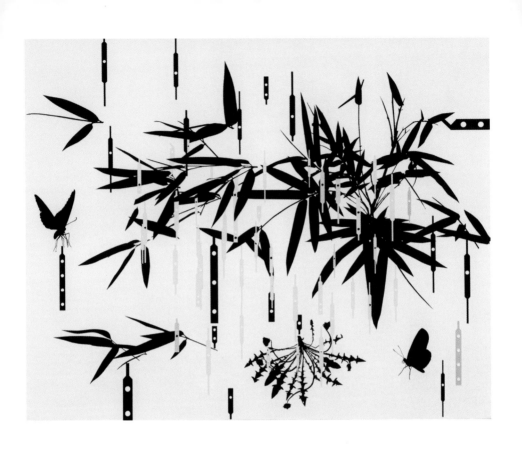

아담의 에덴 90.9×72.7cm 캔버스에 아크릴 채색 2017

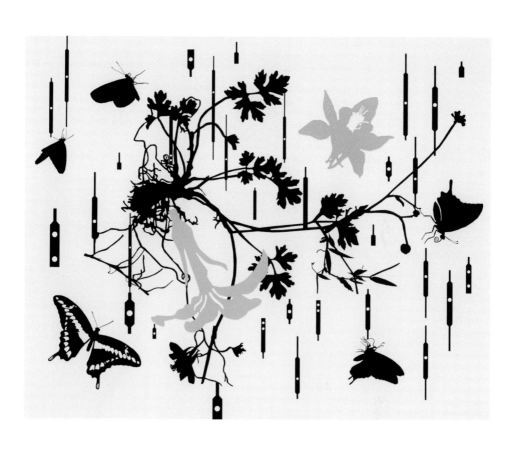

이브의 에덴 90.9×72.7cm 캔버스에 아크릴 채색 2017

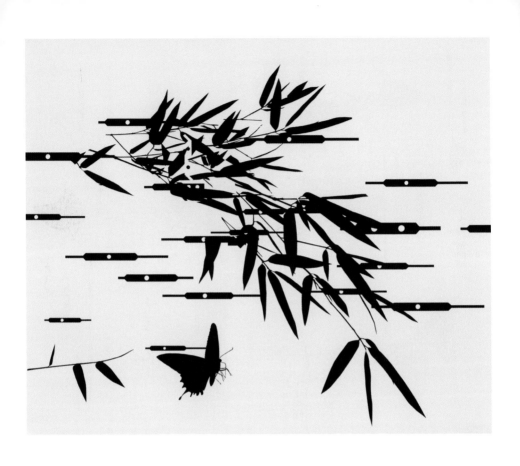

소슬한 마음 72.7×60.6cm 캔버스에 아크릴 채색 2017

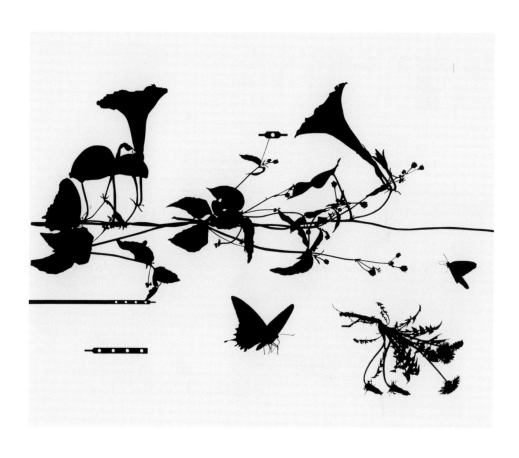

프레카리아트를 위하여 72.7×60.6cm 캔버스에 아크릴 채색 2017

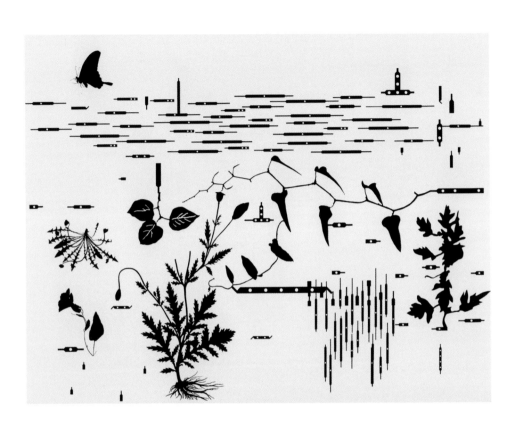

잠겨진 풍경 116.8×91cm 캔버스에 아크릴 채색 2017

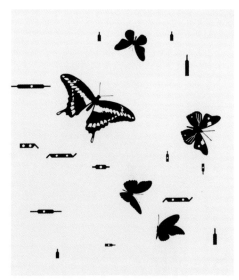

나비야 45.5×53cm 캔버스에 아크릴 채색 2017

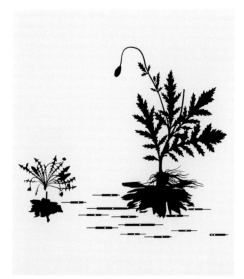

어린 왕자 45.5×53cm 캔버스에 아크릴 채색 2017

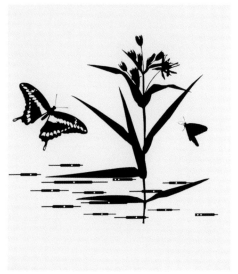

풀의 속도 45.5×53cm 캔버스에 아크릴 채색 2017

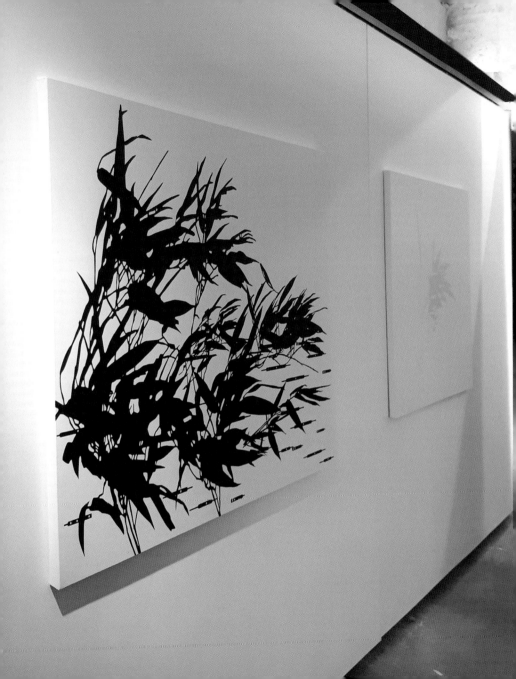

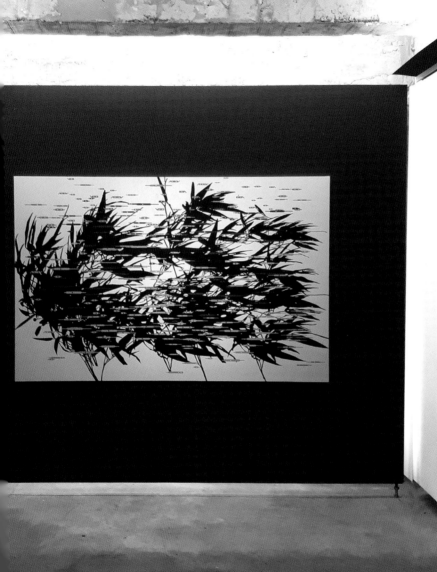

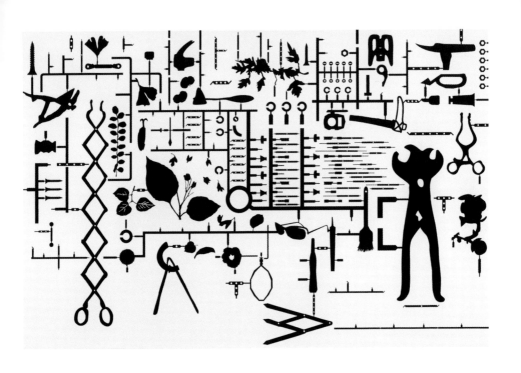

블랙가든 2 – 사물의 질서 145.5×97cm 캔버스에 아크릴 채색 2016

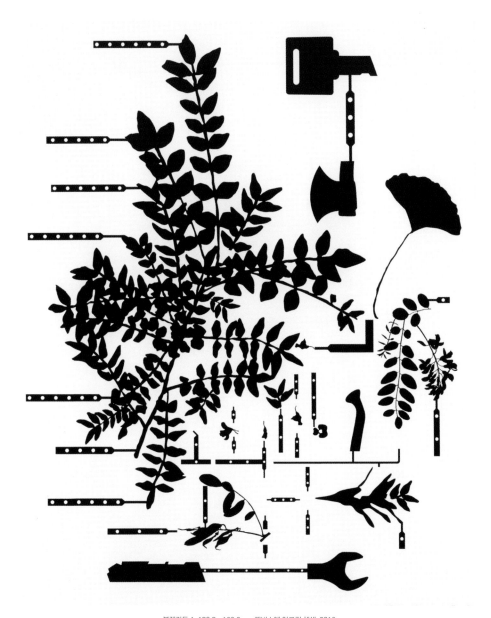

블랙가든 1 130.3×162.2cm 캔버스에 아크릴 채색 2016

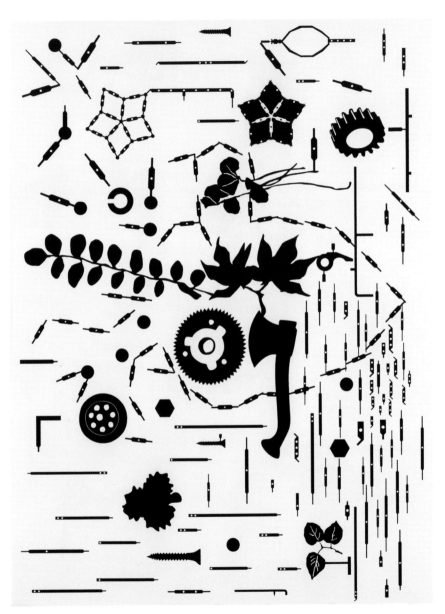

눈물 97×130.3cm 캔버스에 아크릴 채색 2016

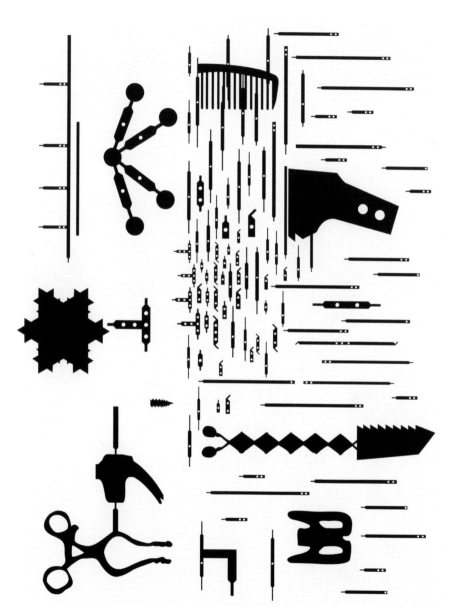

블랙가든 3 – 단절과 이접 91×116.8cm 캔버스에 아크릴 채색 2016

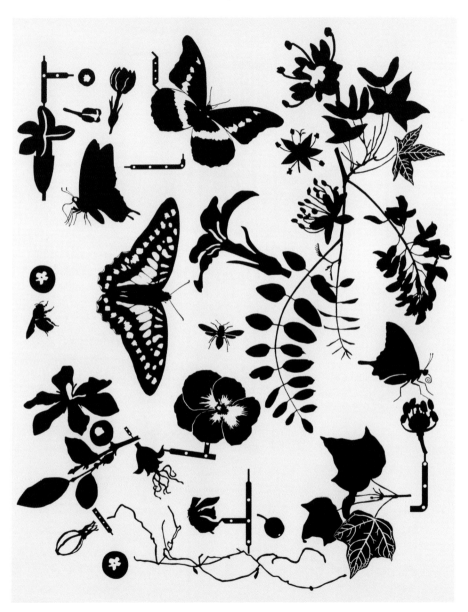

블랙가든 13 – 생생화화(生生華華) 91×116.8cm 캔버스에 아크릴 채색 2016

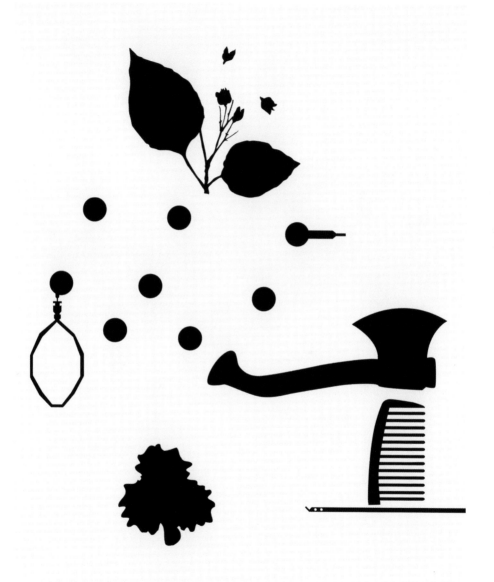

사물 – 풍경 72.7×90.9cm 캔버스에 아크릴 채색 2016

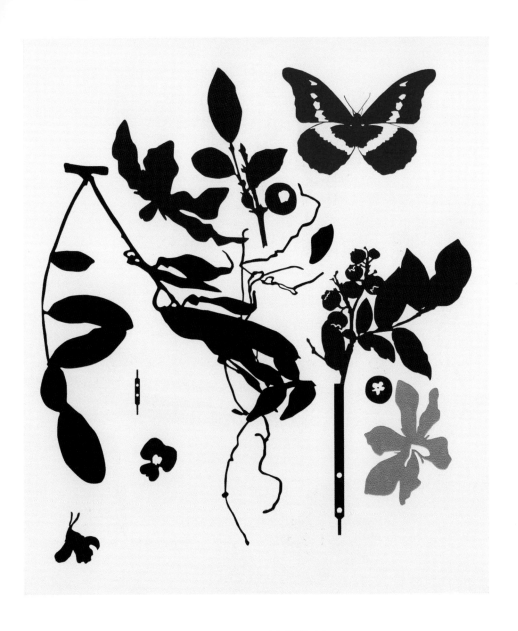

치자꽃 45×53cm 캔버스에 아크릴 채색 2016

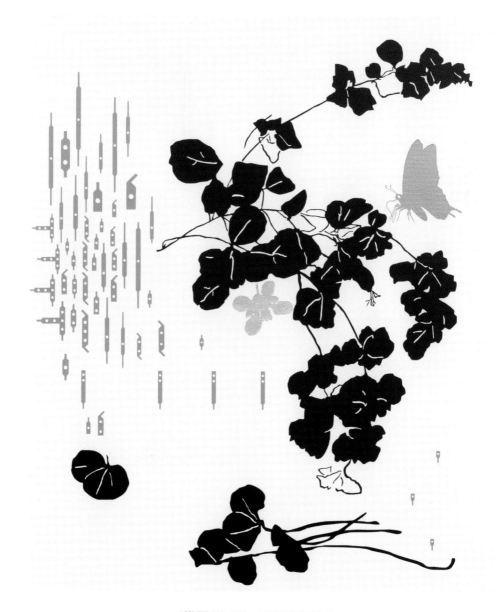

나의 뱃지 60.6×72.7cm 캔버스에 아크릴 채색 2016

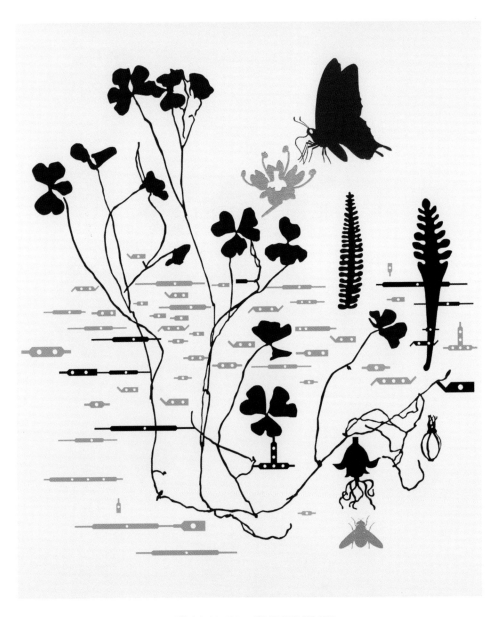

고독한 사막 60.6×72.7cm 캔버스에 아크릴 채색 2016

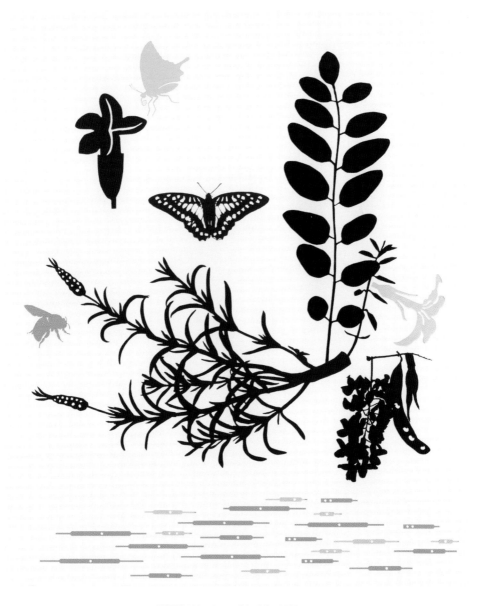

나비의 꿈 60.6×72.7cm 캔버스에 아크릴 채색 2016

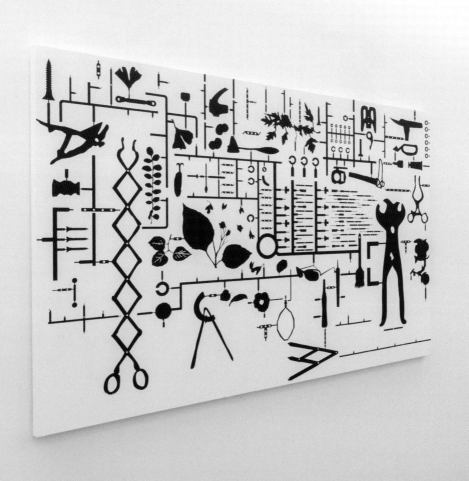

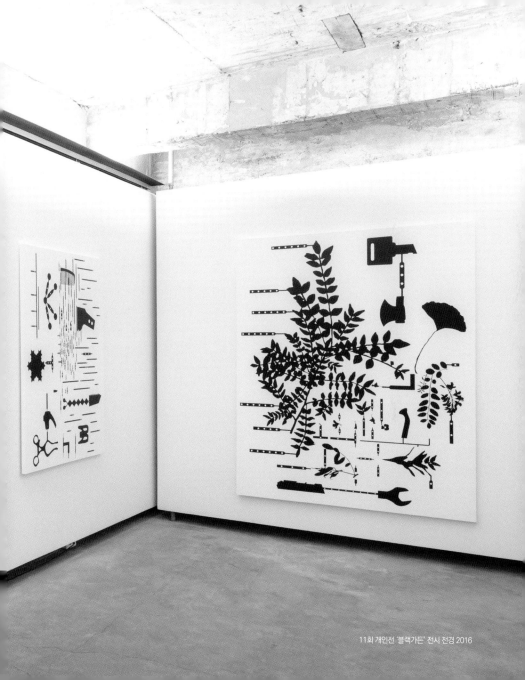

11회 개인전 '블랙가든' 전시 전경 2016

세계와 나의 그림자
The shadow of the world and me

세심히 통제된 112×92.5×2.5cm 알루미늄에 채색 2013

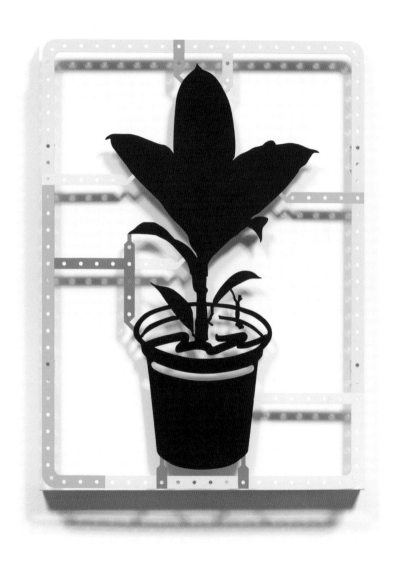

꽃 39×52.5×2.5cm 알루미늄에 채색 2013

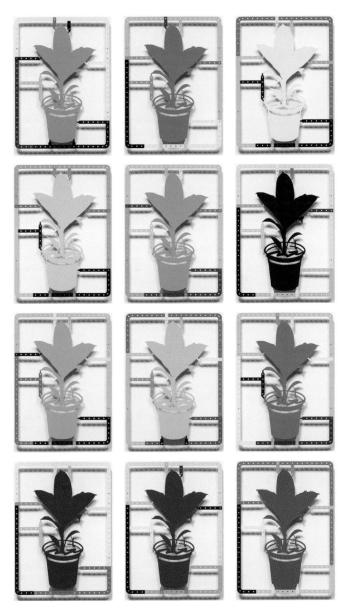

꽃들 각 39×52.5×2.5cm 가변크기 알루미늄에 채색 2013

우리 자주 만나요 61.5×111.5×2.5cm 알루미늄에 채색 2011

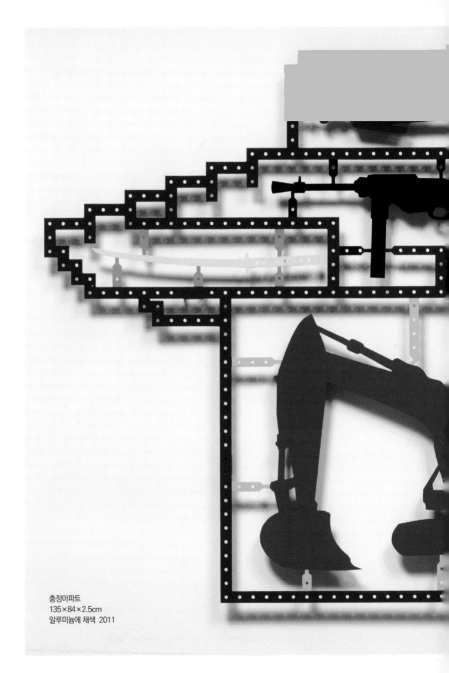

충정아파트
135×84×2.5cm
알루미늄에 채색 2011

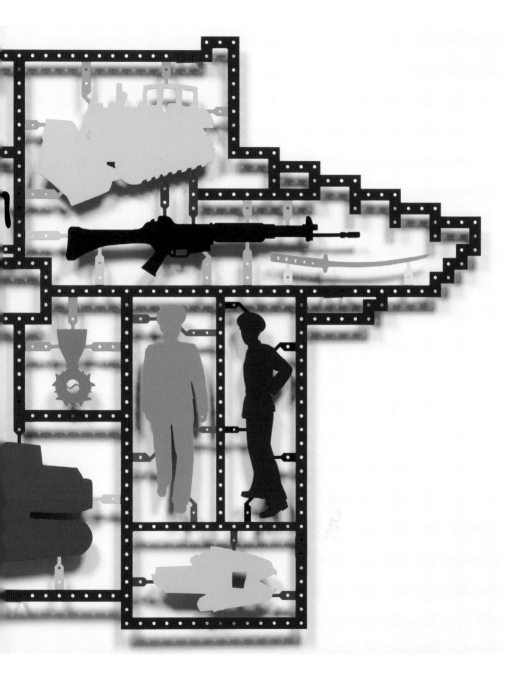

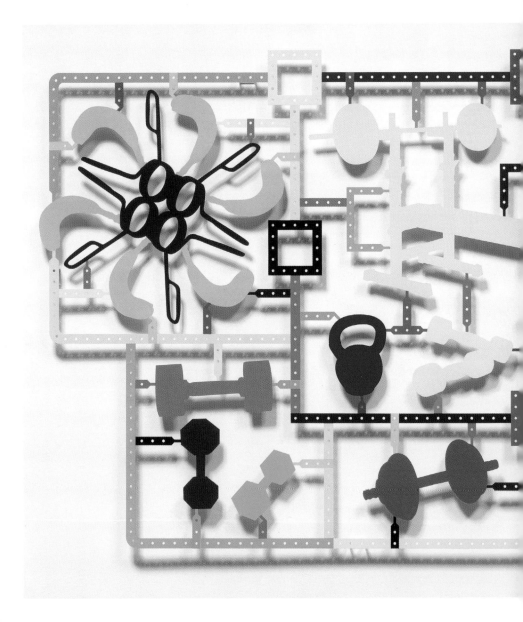

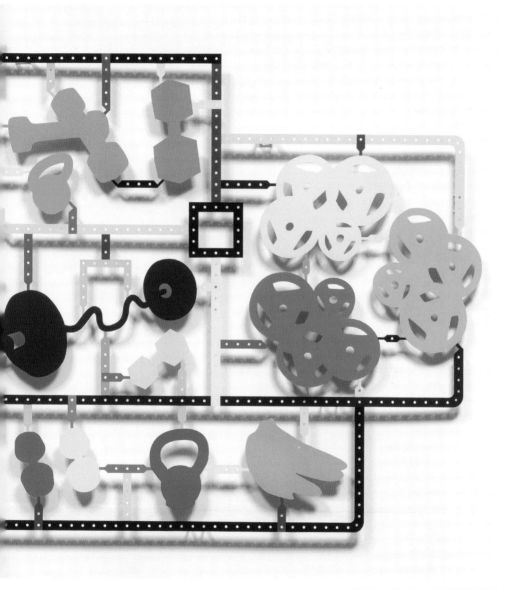

운동 179.5×86×2.5cm 알루미늄에 채색 2013

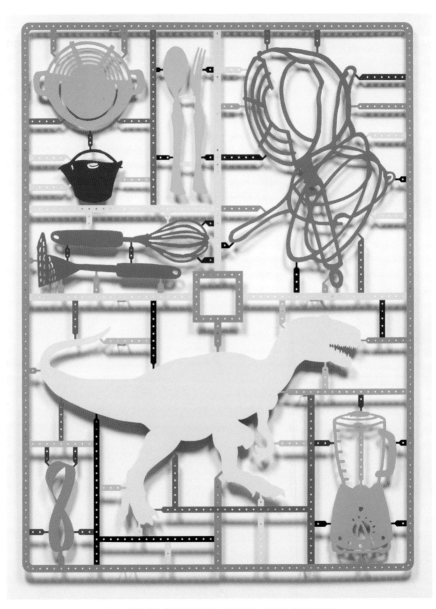

편린 1 – 일상, 시간, 기억의 조각들 108×147×2.5cm 알루미늄에 채색 2011

4개의 큐브 각 70×70×70cm 철에 도장, 열처리 2012

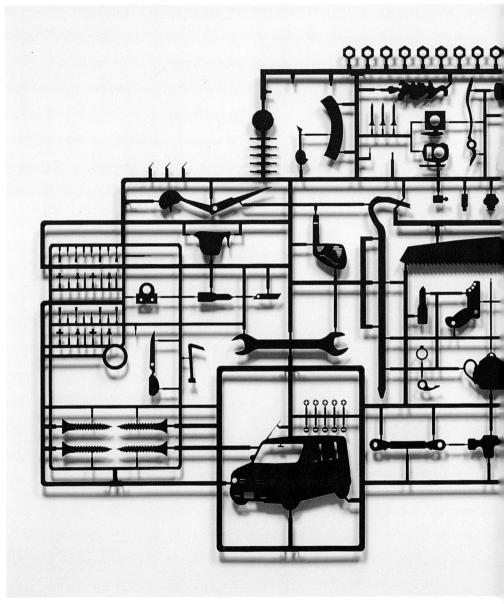

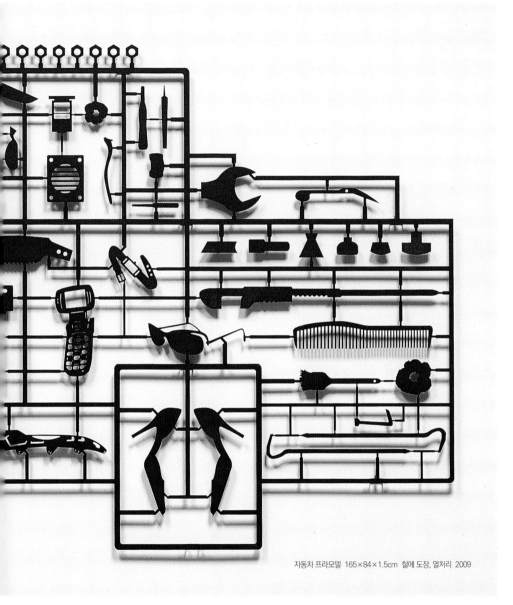

자동차 프라모델 165×84×1.5cm 철에 도장, 열처리 2009

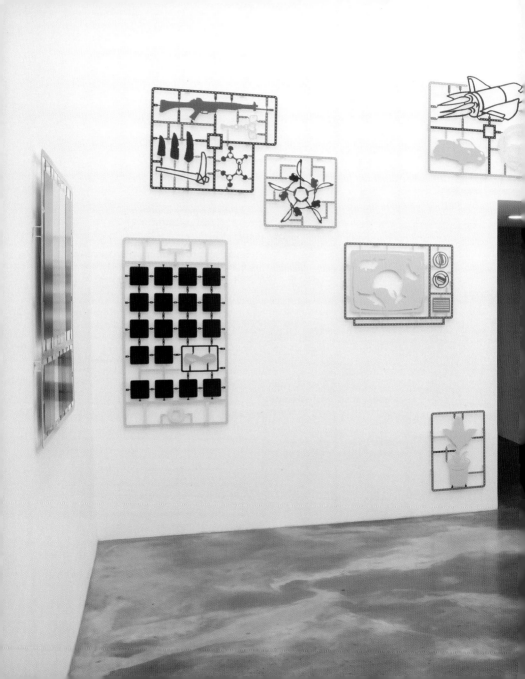

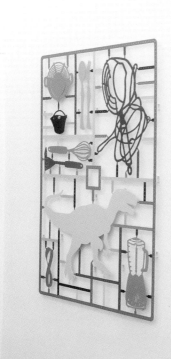
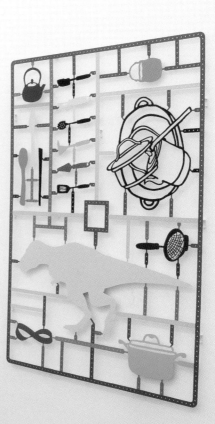

8회 개인전 '놀이 2.0' 전시 전경 2011

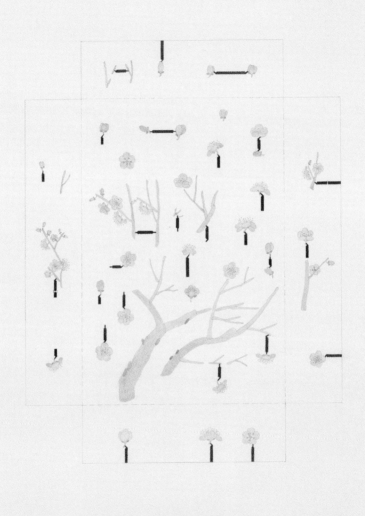

프라모델 梅 56×75cm 판화지에 연필 2011

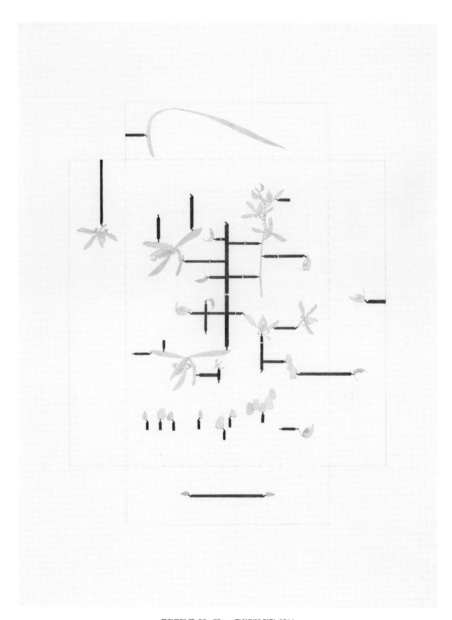

프라모델 蘭 56×75cm 판화지에 연필 2011

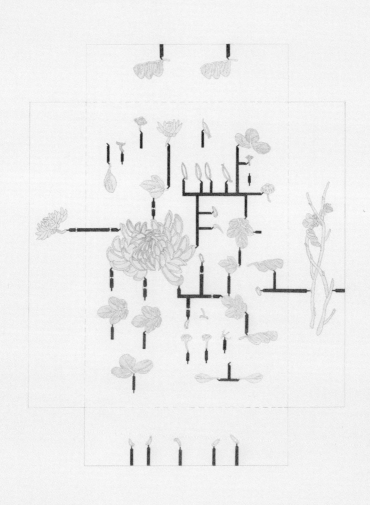

프라모델 菊 56×75cm 판화지에 연필 2011

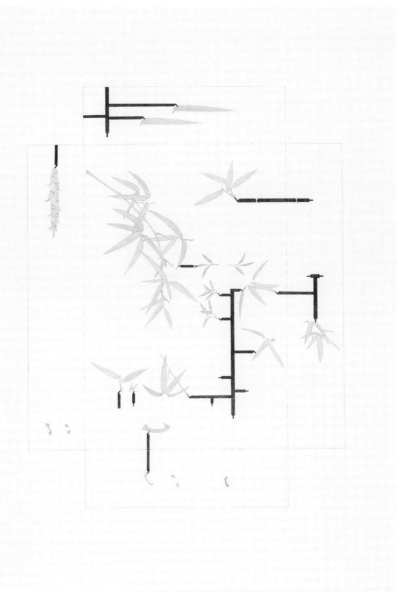

프라모델 竹 56×75cm 판화지에 연필 2011

항우울제 프라모델 2 99×99×5cm 철에 도장, 열처리 2010

향우울제 프라모델 224×194cm 캔버스에 아크릴 채색 2010

그림자 프라모델 106×150×5cm 철에 도장, 열처리 2010

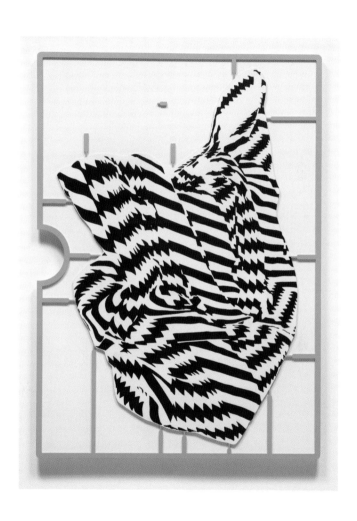

0.00201톤 94×130cm 플라스틱에 우레탄도장 2010

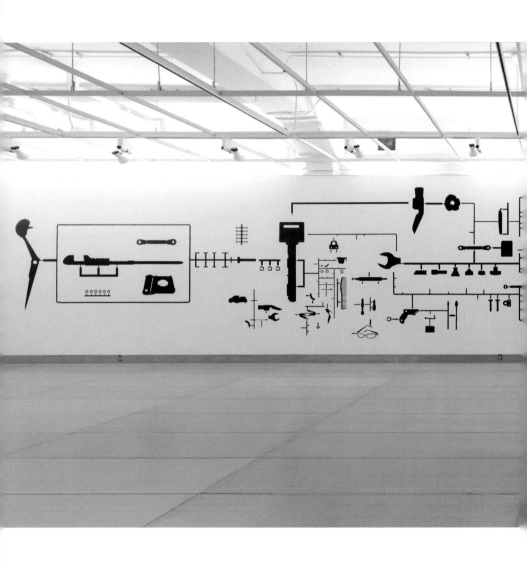

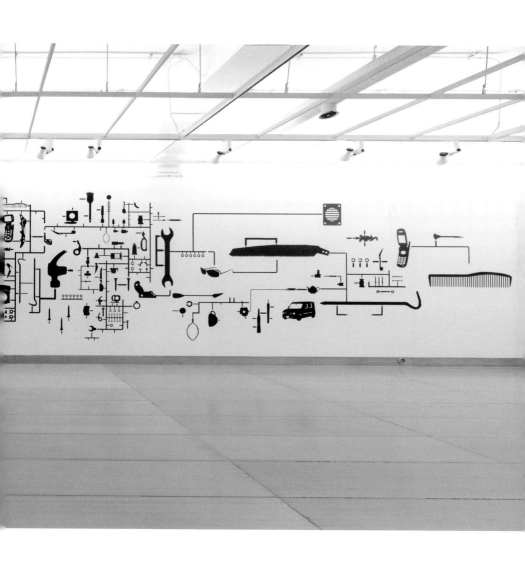

놀이 – 프라모델 2.0 가변크기 벽에 시트지 2013 (이화아트센터 설치 전경)

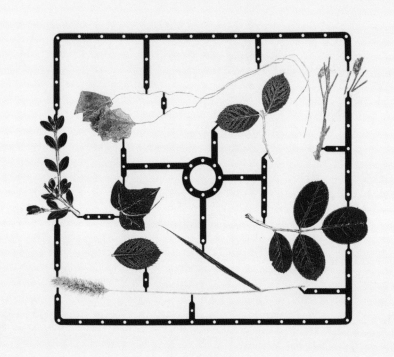

무심(無心) 1　59.4×42cm　판화지에 모노타입, 연필　2015

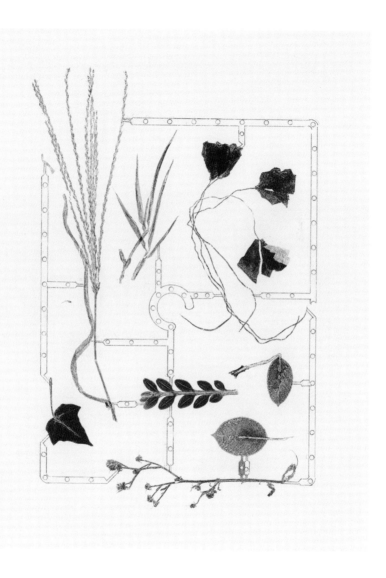

무심(無心) 3 42×59.4cm 판화지에 모노타입, 연필 2015

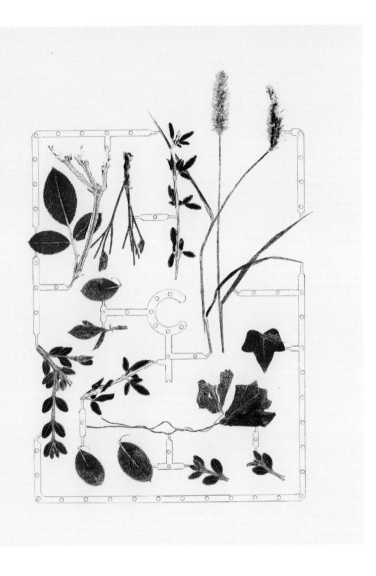

무심(無心) 4 42×59.4cm 판화지에 모노타입, 연필 2015

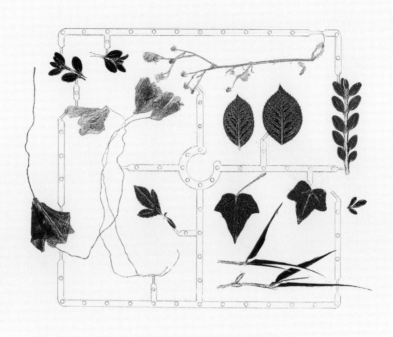

무심(無心) 2 59.4×42cm 판화지에 모노타입, 연필 2015

블랙 스테이션
Black Station

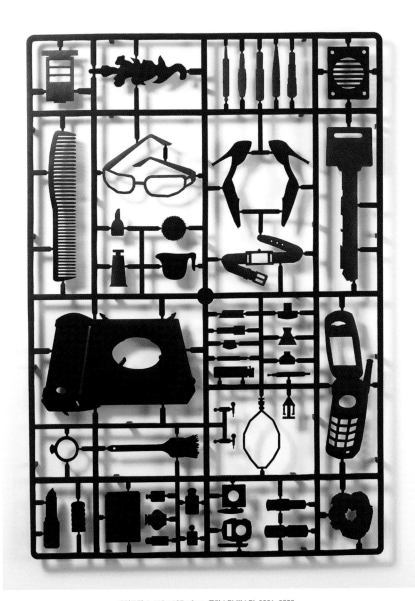

프라모델 4 116×167×6cm 플라스틱 캐스팅 2001-2003

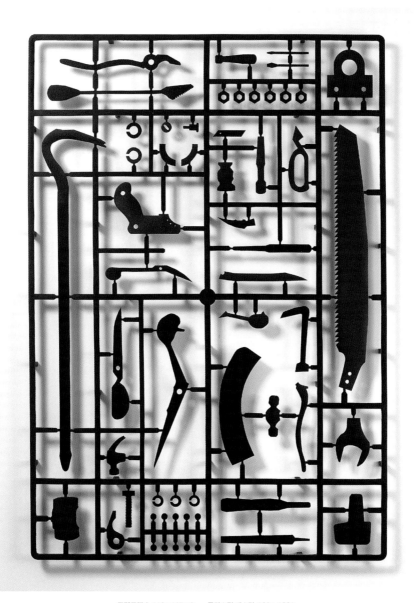

프라모델 3 116×167×6cm 플라스틱 캐스팅 2001-2003

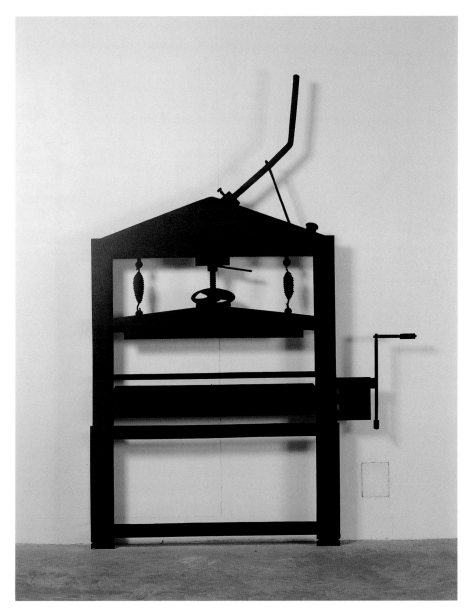

프라모델 – 석판화 프레스기 116×167×6cm 플라스틱 캐스팅 2003

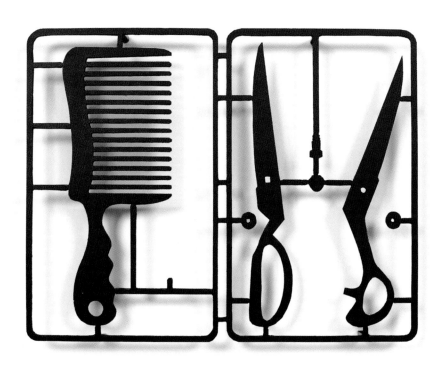

빗과 가위 프라모델 2 55×48×2cm 플라스틱 캐스팅 2001-2002

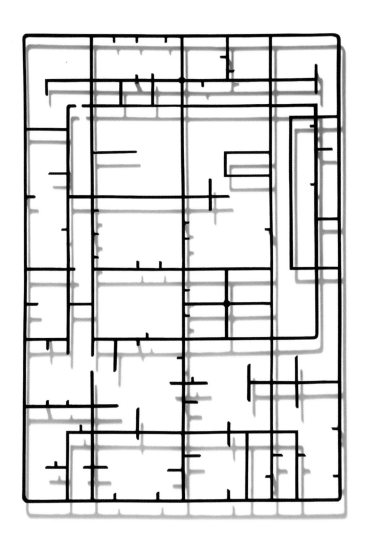

프라모델 5 87×117×2.5cm 플라스틱 캐스팅 2002

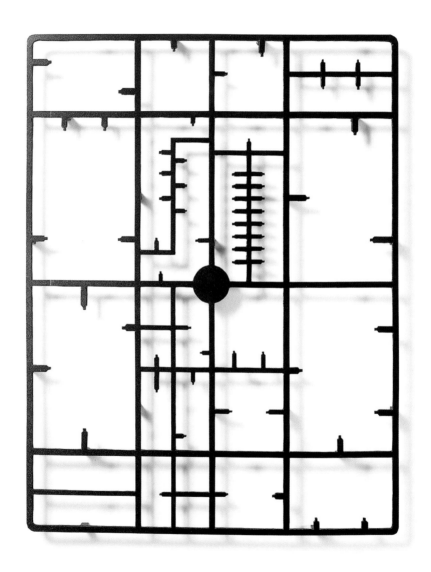

프라모델 5-1 45×60×2.5cm 플라스틱 캐스팅 2003~2004

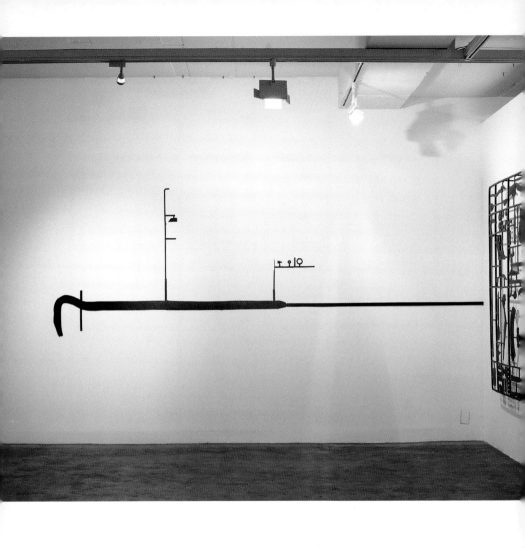

2회 개인전 '놀이(Play)' 전시 전경 2001

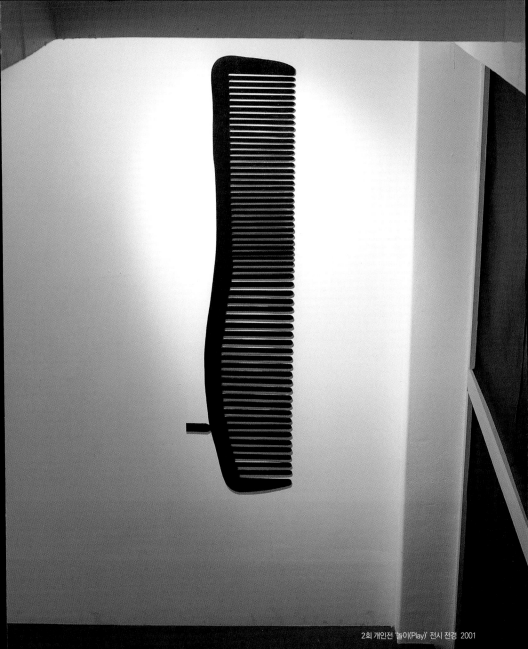

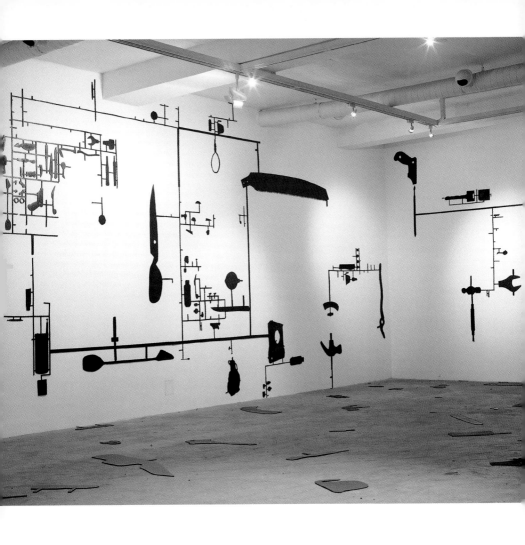

2회 개인전 '놀이(Play)' 전시 전경 2001

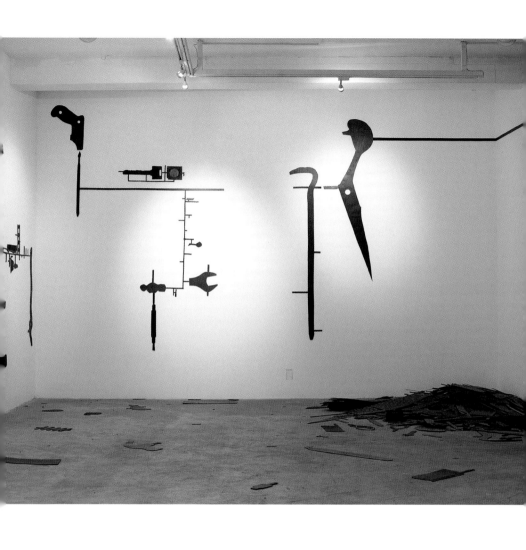

2회 개인전 '놀이(Play)' 전시 전경 2001

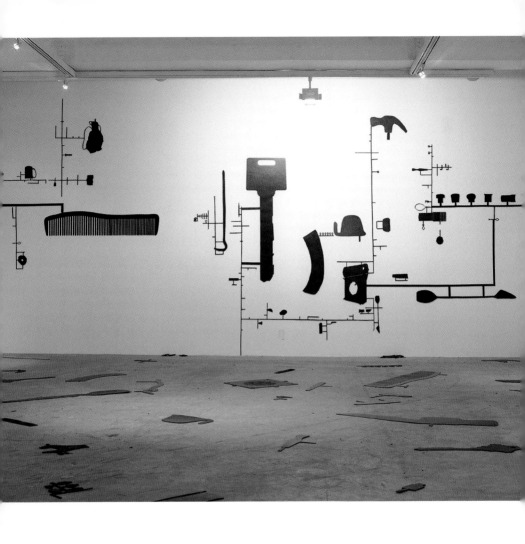

2회 개인전 '놀이(Play)' 전시 전경 2001

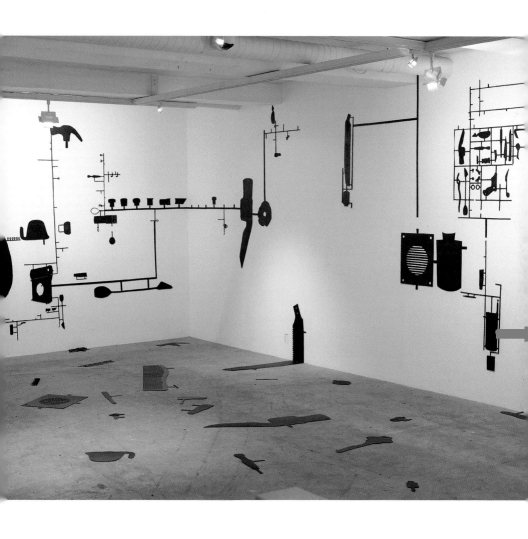

2회 개인전 '놀이(Play)' 전시 전경 2001

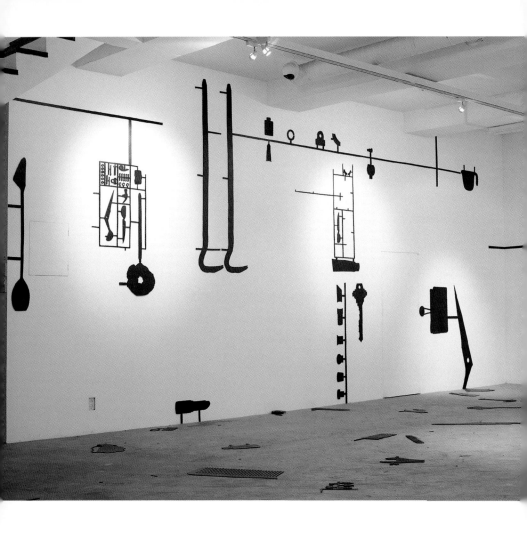

2회 개인전 '놀이(Play)' 전시 전경 2001

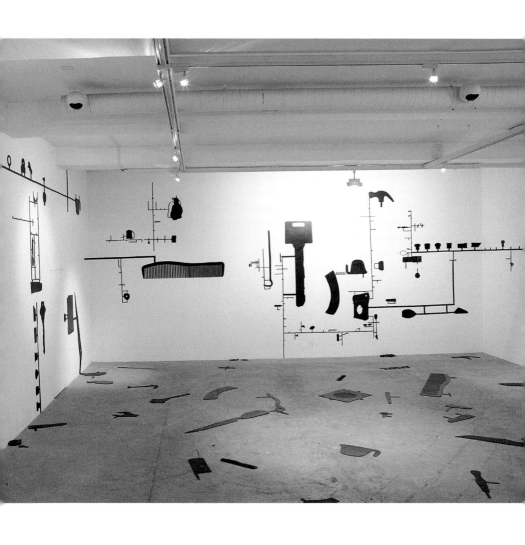

2회 개인전 '놀이(Play)' 전시 전경 2001

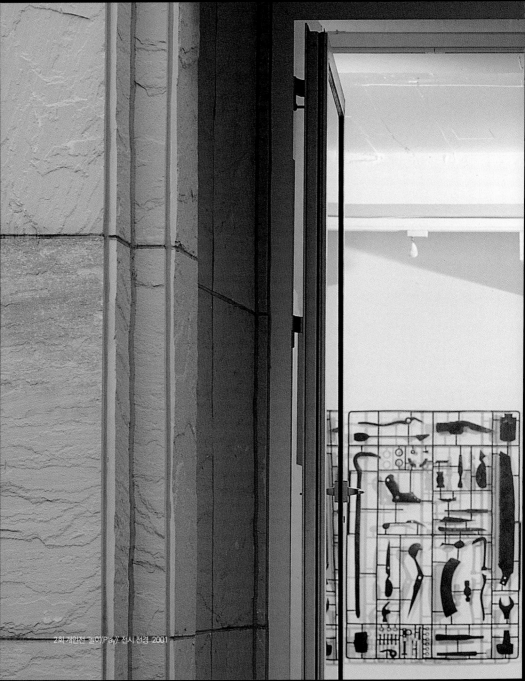

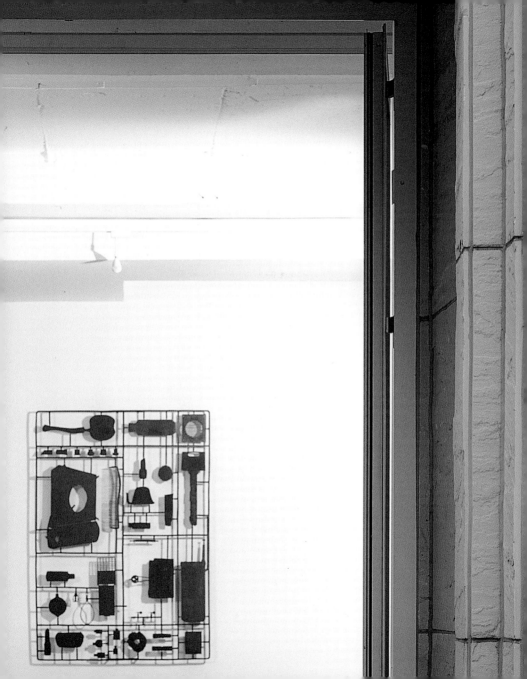

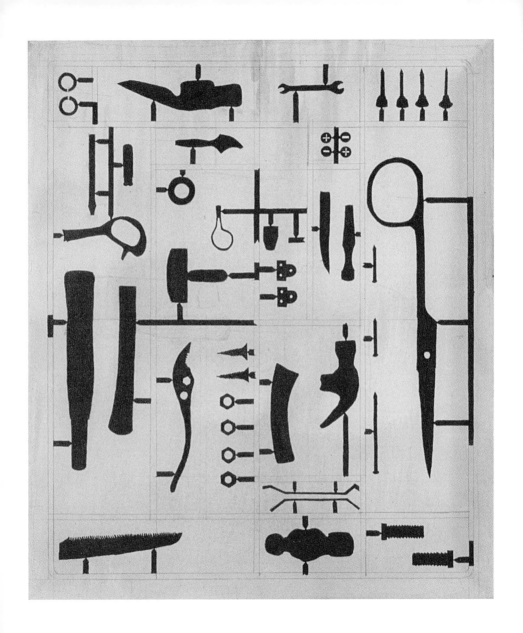

프라모델을 위한 드로잉 45×53cm 캔버스에 아크릴, 먹, 연필 2001

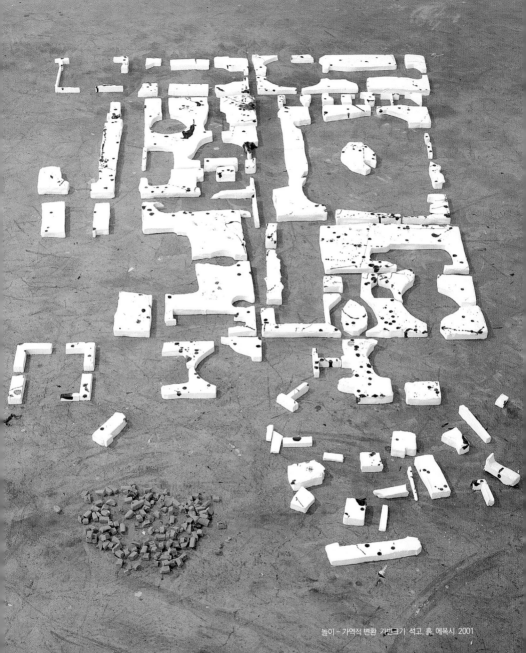

놀이 - 가역적 변환 가변크기 석고, 흙, 에폭시 2001

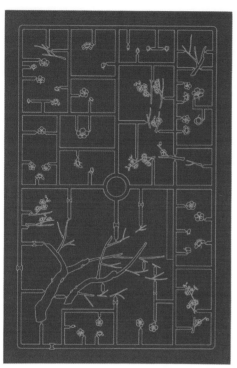

프라모델 梅
60×90cm
판화지에 메조틴트, 실크스크린
2005-2007

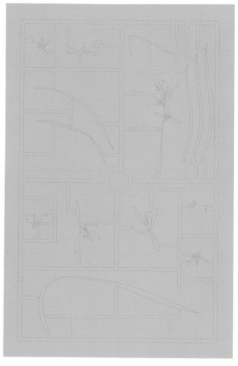

프라모델 蘭
60×90cm
판화지에 메조틴트, 실크스크린
2005-2007

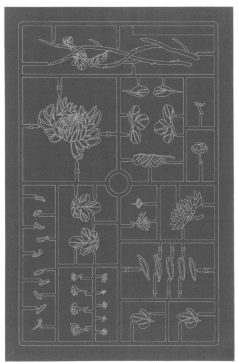

프라모델 菊
60×90cm
판화지에 메조틴트, 실크스크린
2005-2007

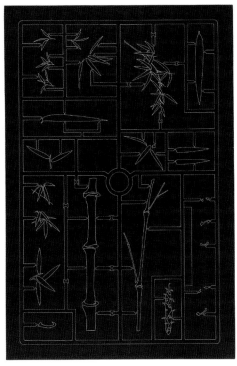

프라모델 竹
60×90cm
판화지에 메조틴트, 실크스크린
2005-2007

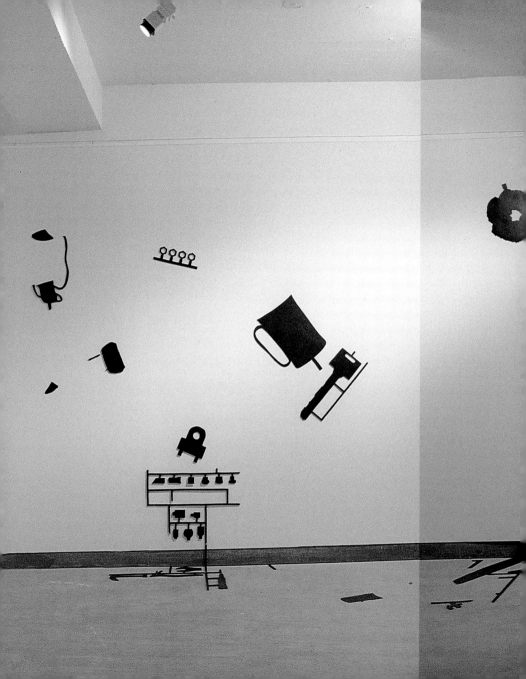

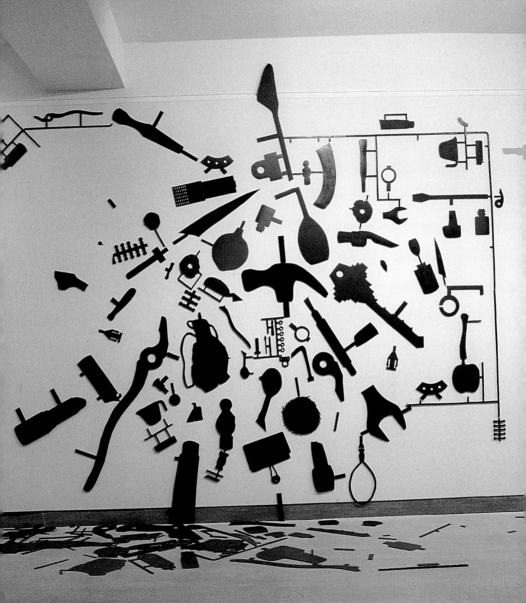

놀이 – 프라모델 01 가변크기 플라스틱 캐스팅 2002 (성곡미술관 설치 전경)

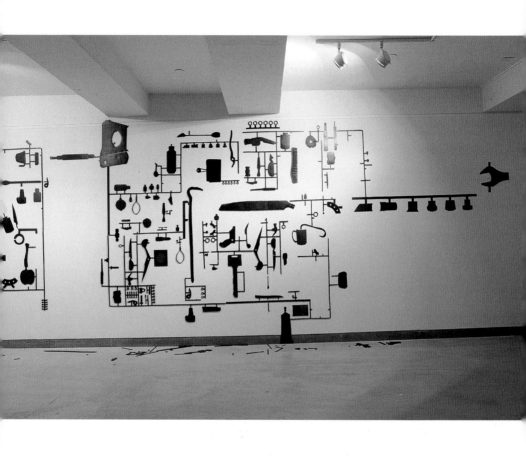

놀이 – 프라모델 01 가변크기 플라스틱 캐스팅 2002 (성곡미술관 설치 전경)

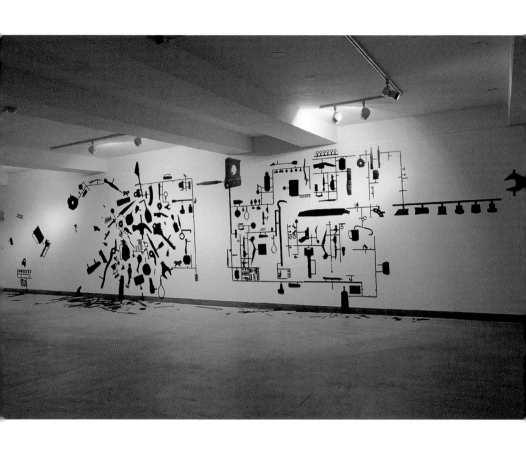

놀이 – 프라모델 01 가변크기 플라스틱 캐스팅 2002 (성곡미술관 설치 전경)

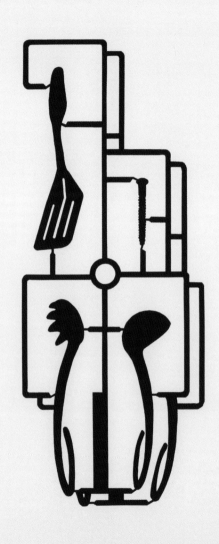

프라모델 K 56×75cm 판화지에 실크스크린 2005

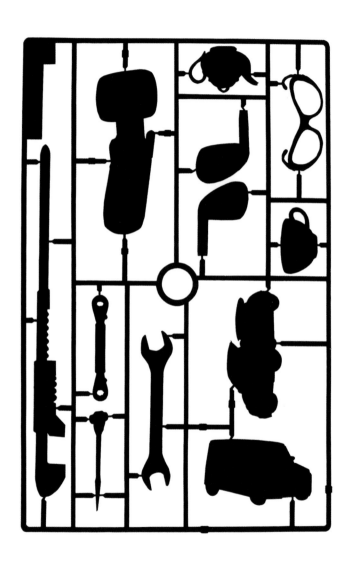

프라모델 6 56×75cm 트레팔지에 실크스크린 2005

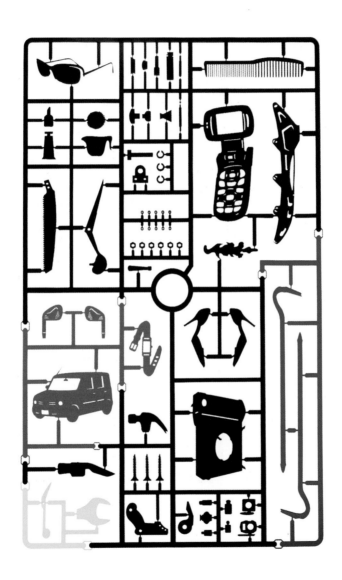

꿈 프라모델 150×240cm 포맥스에 시트지 2006

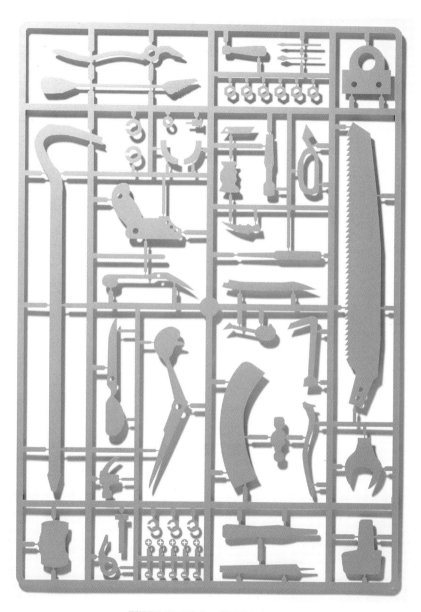

프라모델 9 106×153×2cm 철에 도장, 열처리 2007

프라모델 2000 - 2006 가변크기 2006
(소마미술관 Into drawing 01 전시 전경)

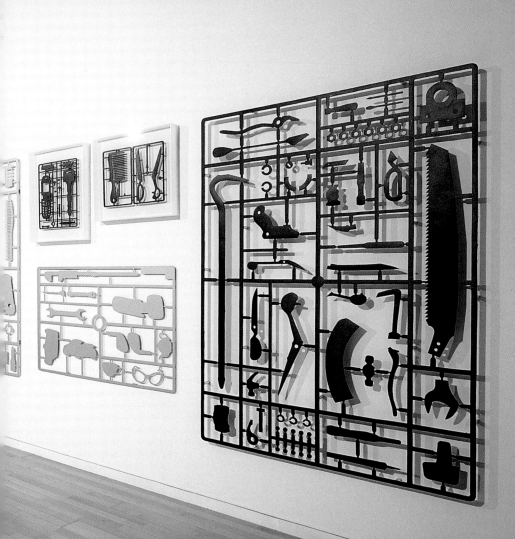

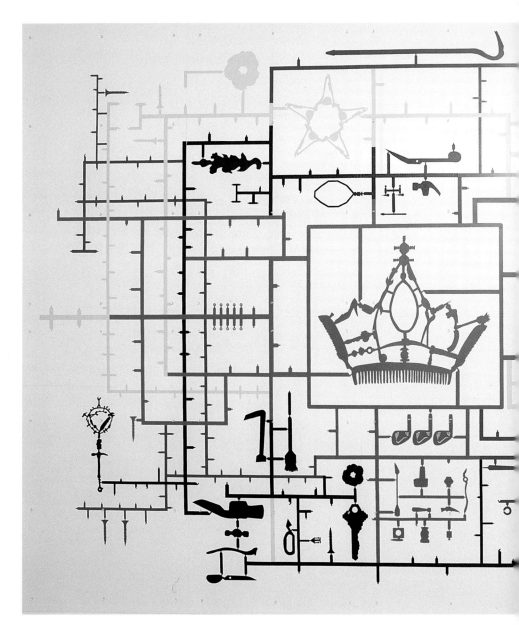

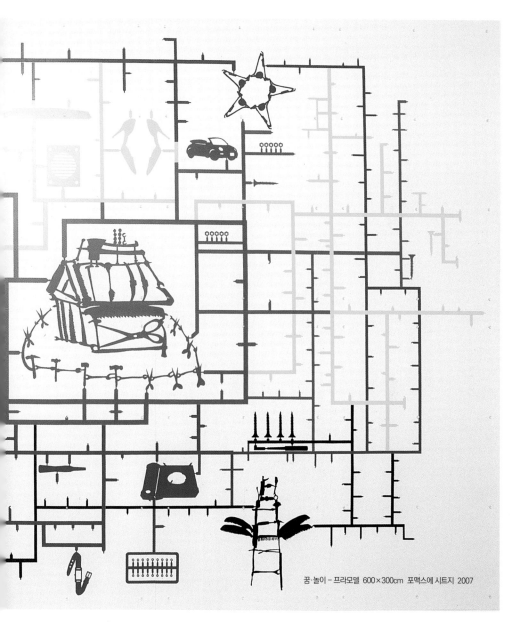

꿈·놀이 – 프라모델 600×300cm 포맥스에 시트지 2007

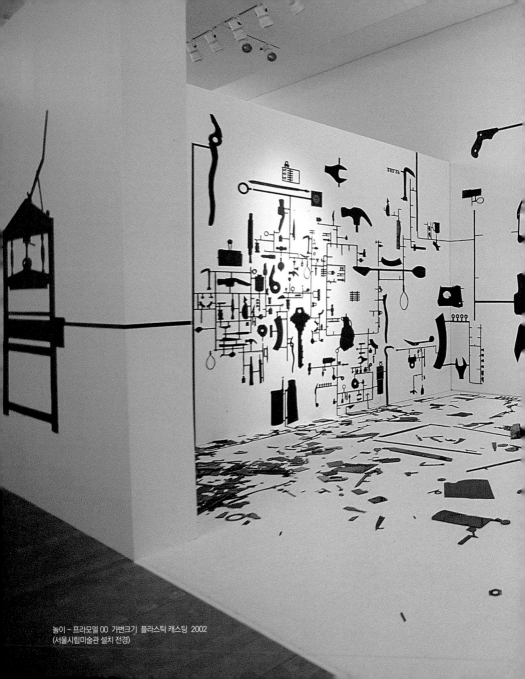

놀이 – 프라모델 00 가변크기 플라스틱 캐스팅 2002
(서울시립미술관 설치 전경)

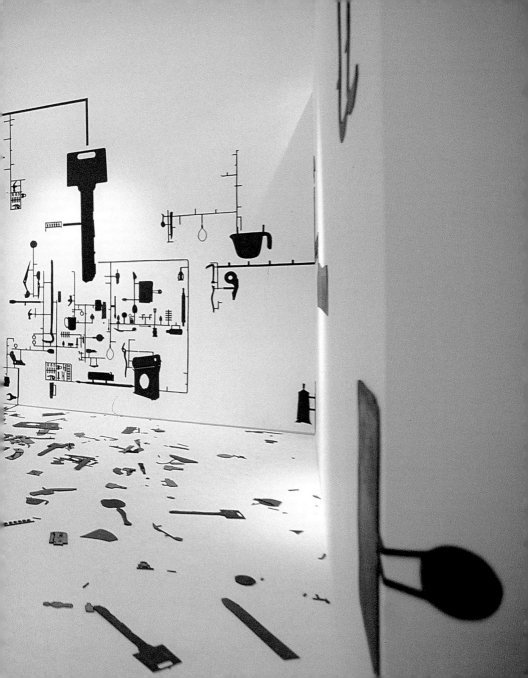

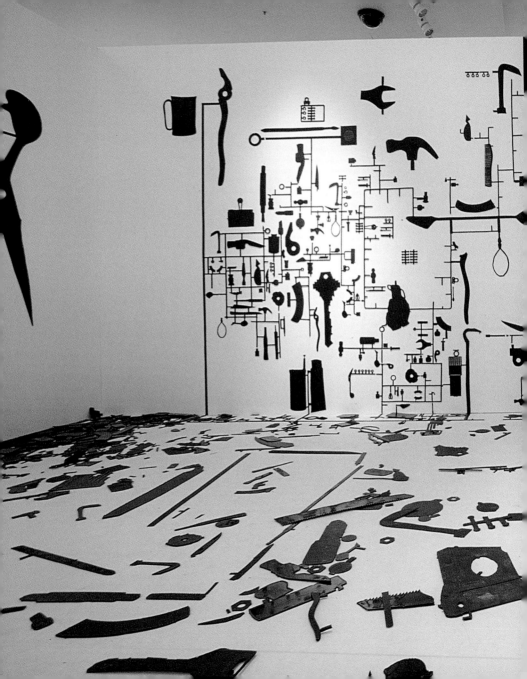

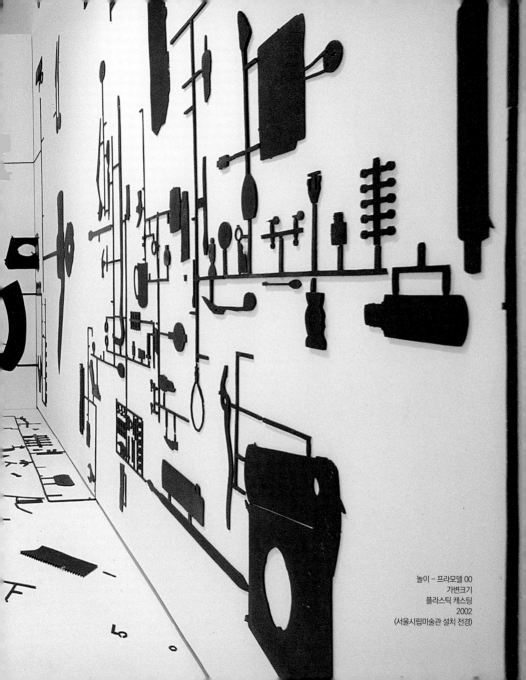

놀이 – 프라모델 00
가변크기
플라스틱 캐스팅
2002
(서울시립미술관 설치 전경)

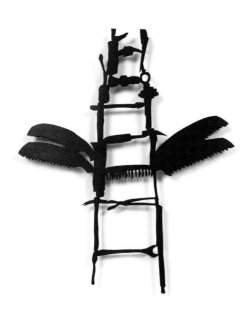

날개 달린 사다리 58×72×2.5cm 플라스틱 캐스팅 2002

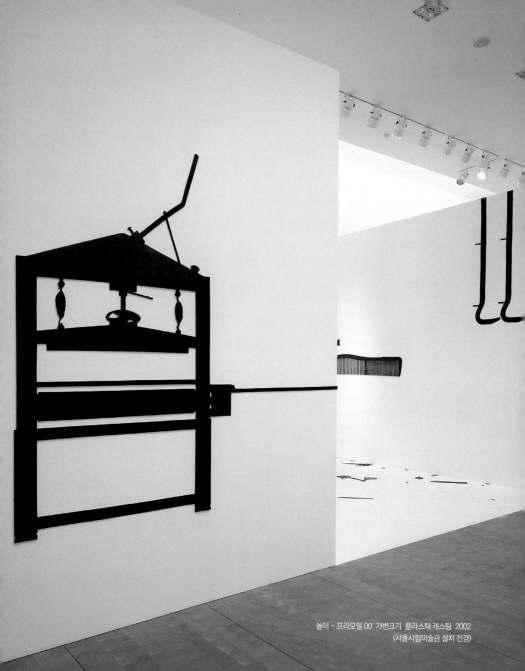

놀이 – 프라모델 00 가변크기 플라스틱 캐스팅 2002
(서울시립미술관 설치 전경)

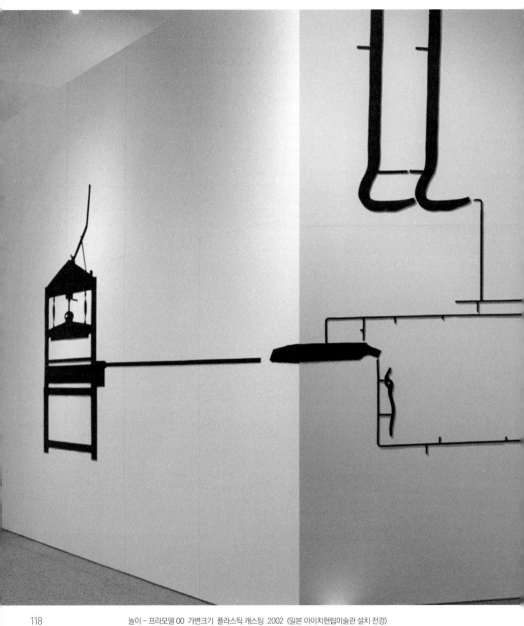

놀이 – 프라모델 00 가변크기 플라스틱 캐스팅 2002 (일본 아이치현립미술관 설치 전경)

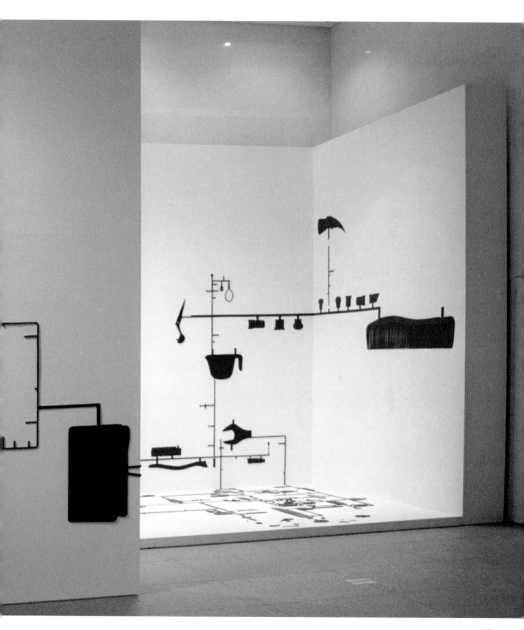

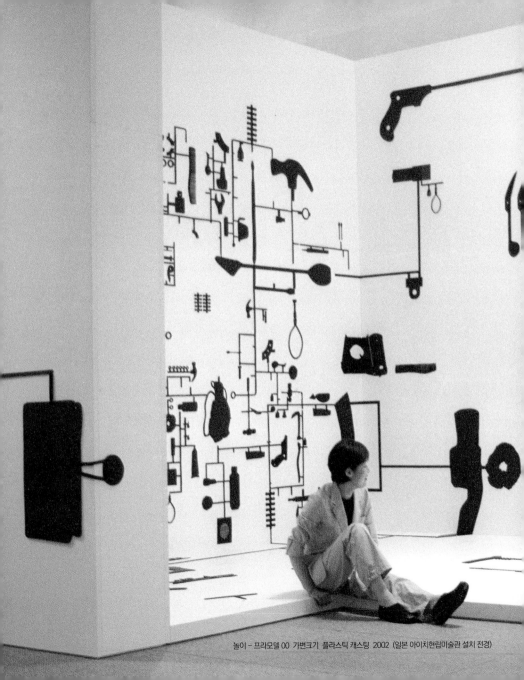

놀이 - 프라모델 00 가변크기 플라스틱 캐스팅 2002 (일본 아이치현립미술관 설치 전경)

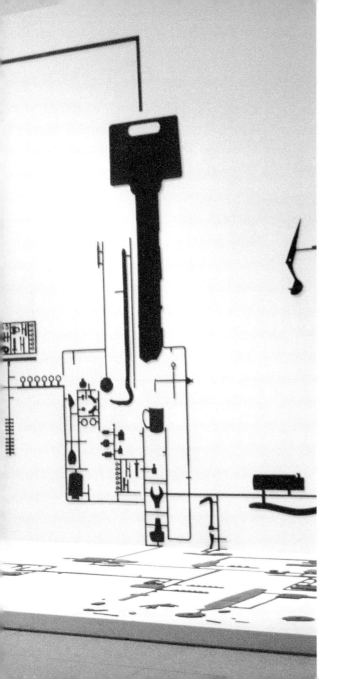

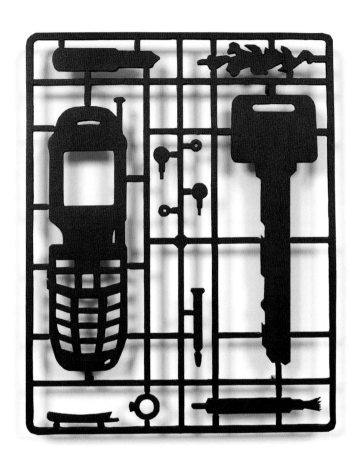

핸드폰과 열쇠 프라모델 46×58×2.5cm 플라스틱 캐스팅 2002

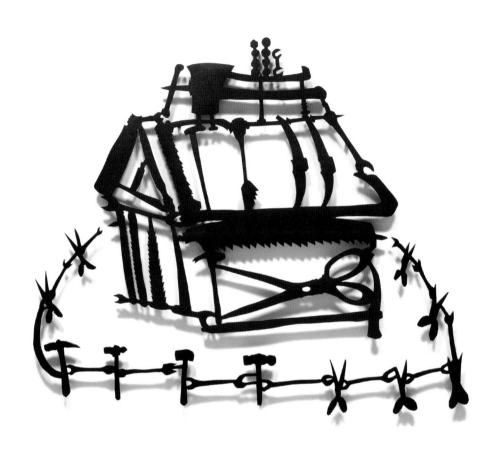

집 프라모델 120×95×2.5cm 플라스틱 캐스팅 2002~2004

도구·놀이·프라모델
Tool·Play·Plamodel

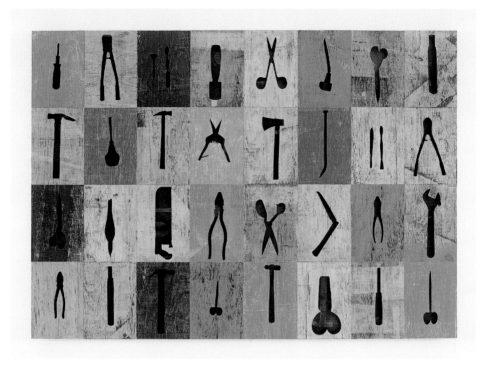

도구들 1 172×120×15cm 알루미늄에 모노타입 2000

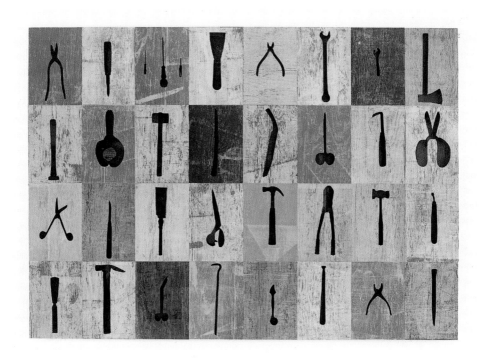

도구들 2 172×120×15cm 알루미늄에 모노타입 2000

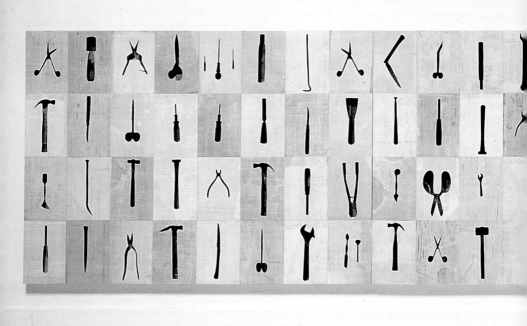

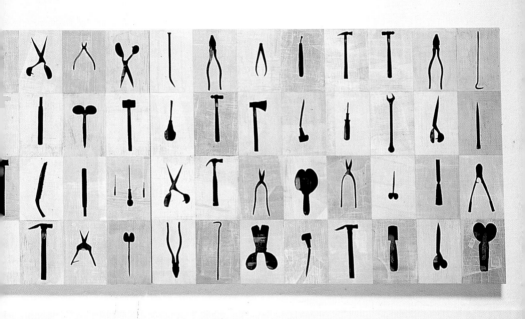

71개의 도구 이야기 712.8×120×7cm 알루미늄에 모노타입 2000

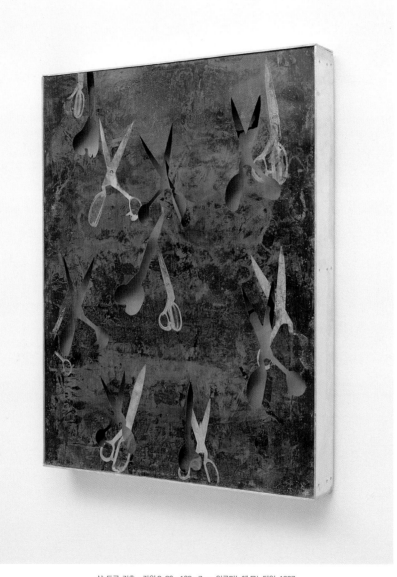

삶·도구·기호 – 가위 3 80×103×7cm 알루미늄에 모노타입 1997

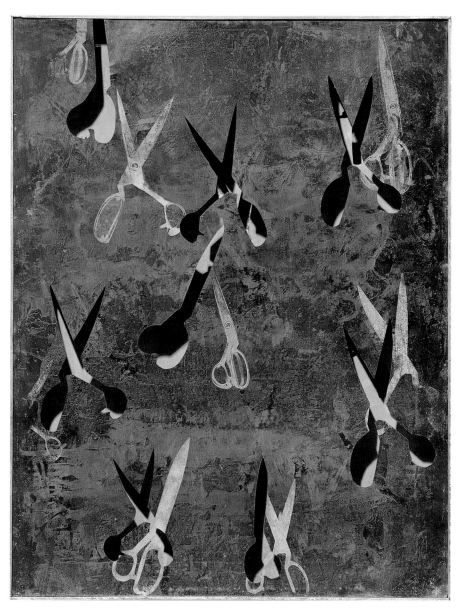

삶·도구·기호 – 가위 3 80×103×7cm 알루미늄에 모노타입 1997

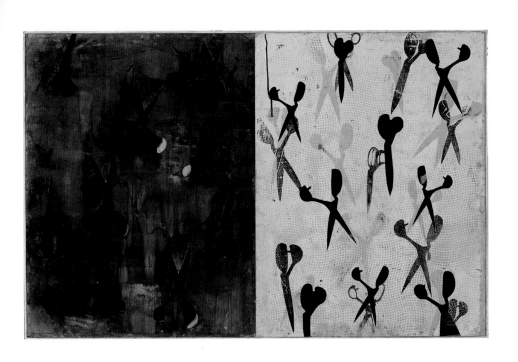

삶·도구·기호 – 가위 2 160×103×15cm 알루미늄에 모노타입 1997

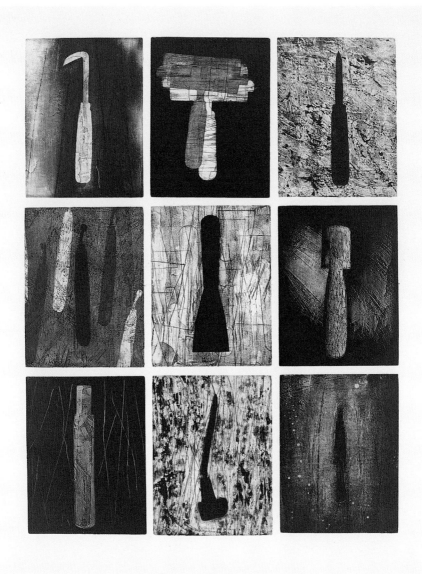

9개의 도구 74×92cm 판화지에 에칭, 아쿼틴트 2000

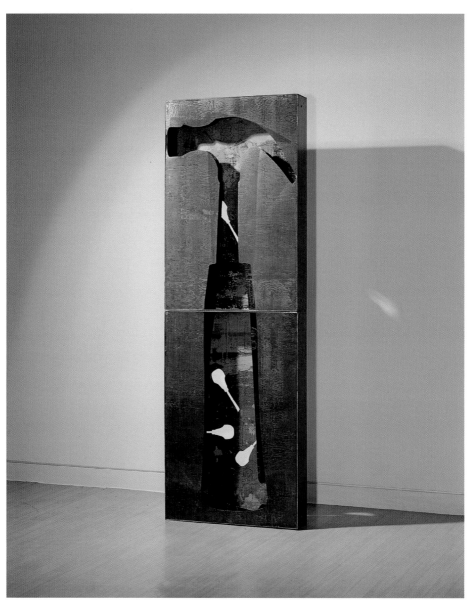

망치 80×206×15cm 알루미늄에 모노타입 2000

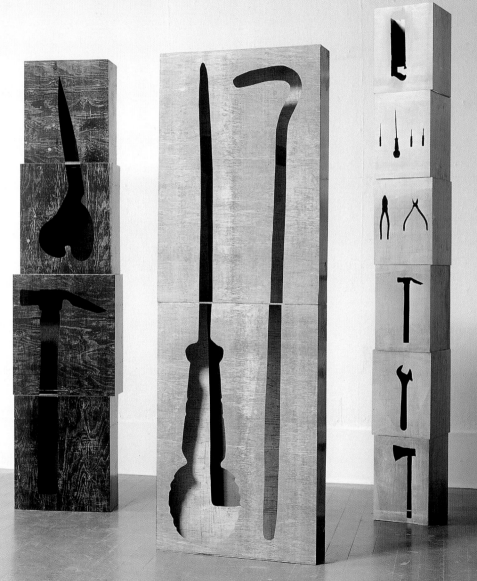

도구들 가변크기 알루미늄에 모노타입 2000

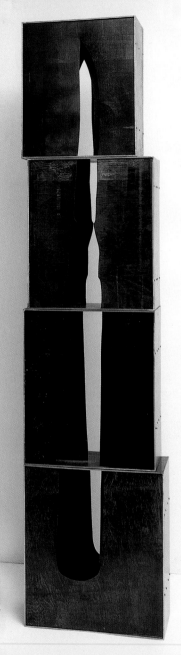

살·도구·기호 – 버니셔
51×215×20cm
알루미늄에 모노타입
1997

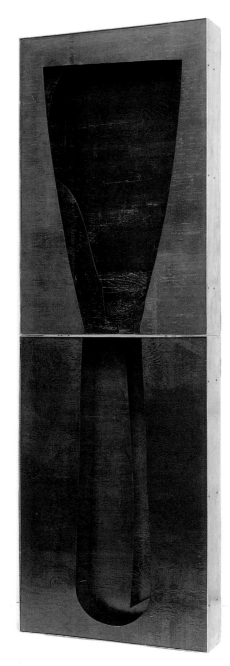

헤라
70×206×15cm
알루미늄에 모노타입
1997~2000

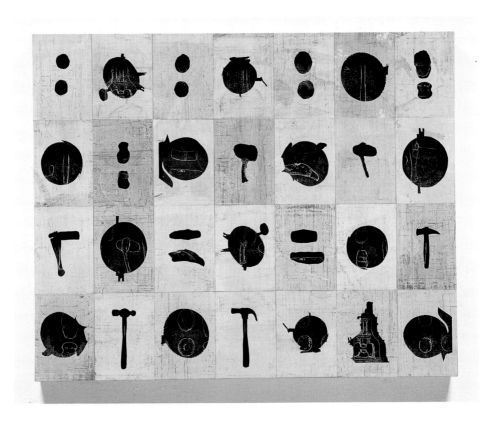

진화 1 150.5×120×10cm 알루미늄에 모노타입 2000

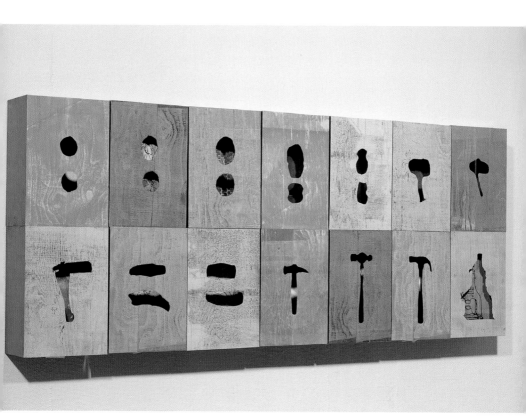

진화 2 164.5×67×20cm 알루미늄에 모노타입 2000

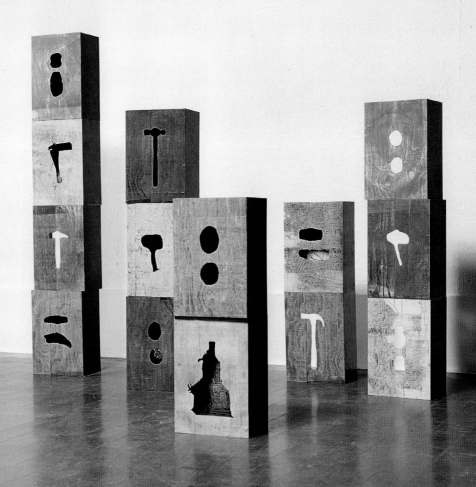

진화3 가변크기 알루미늄에 모노타입 2000

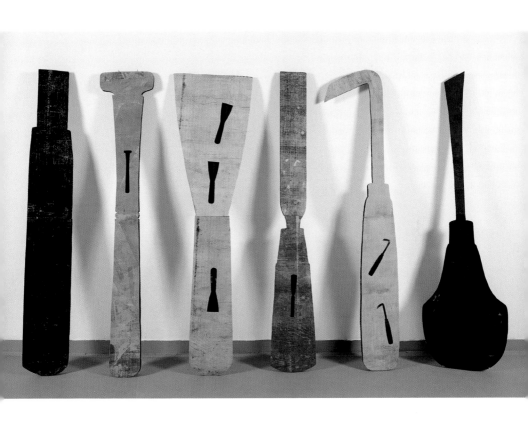

삶·도구·기호 – 판화도구 가변크기 알루미늄에 모노타입 1997~1998

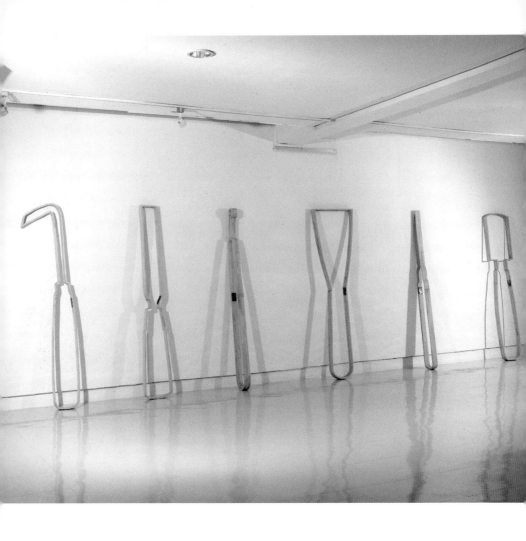

실루엣 도구를 위한 드로잉 – 나무로 된 도구들 가변크기 나무에 경첩 2000

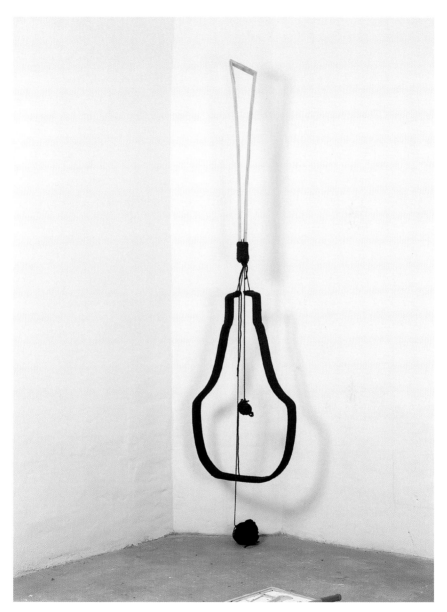

실루엣 도구를 위한 드로잉 1 가변크기 나무에 실 2000

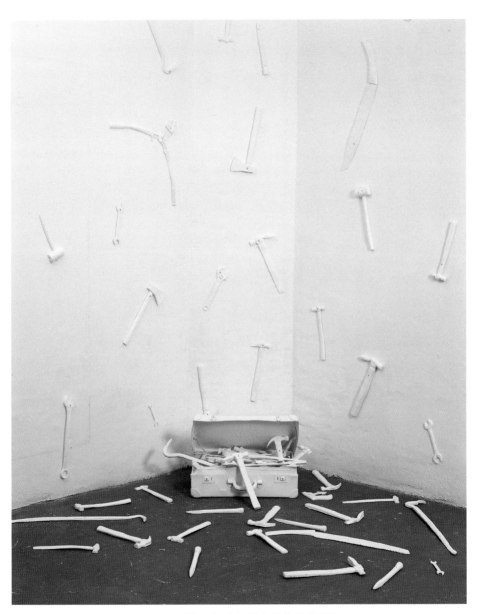

실루엣 도구를 위한 드로잉 2 가변크기 플라스틱 캐스팅, 가방 2000

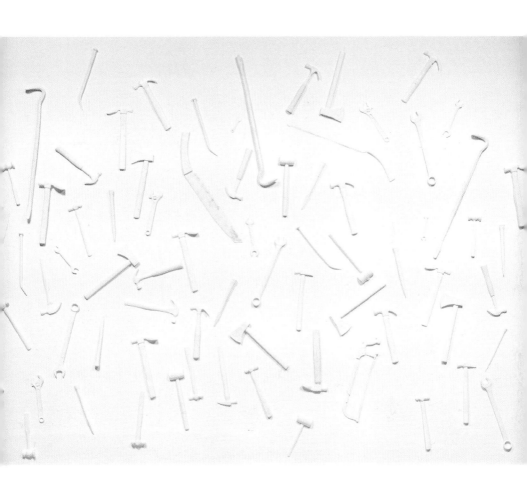

실루엣 도구를 위한 드로잉 3 가변크기 플라스틱 캐스팅 2000

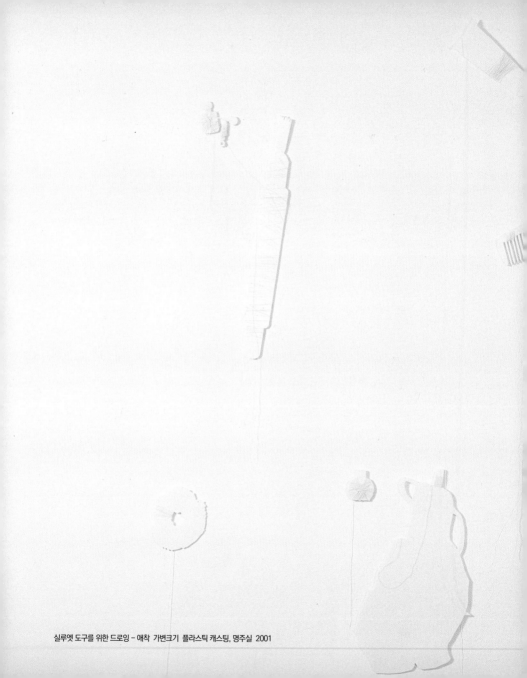

실루엣 도구를 위한 드로잉 – 애착 가변크기 플라스틱 캐스팅, 명주실 2001

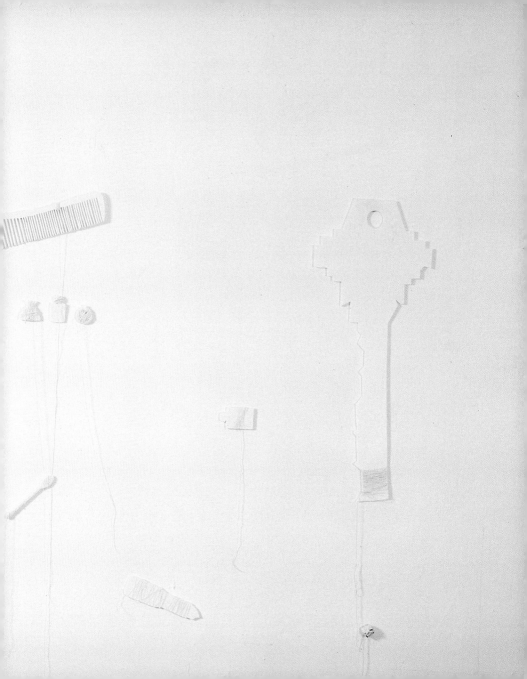

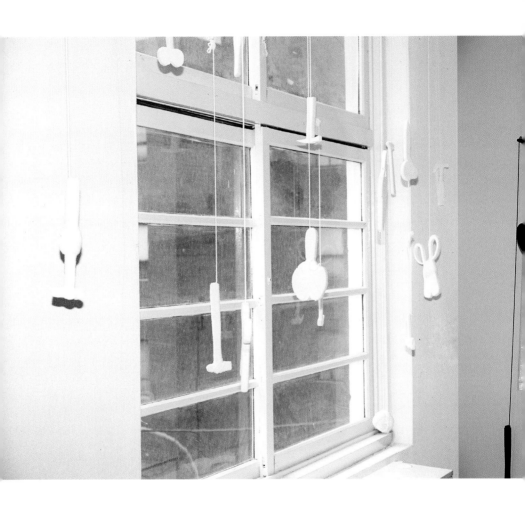

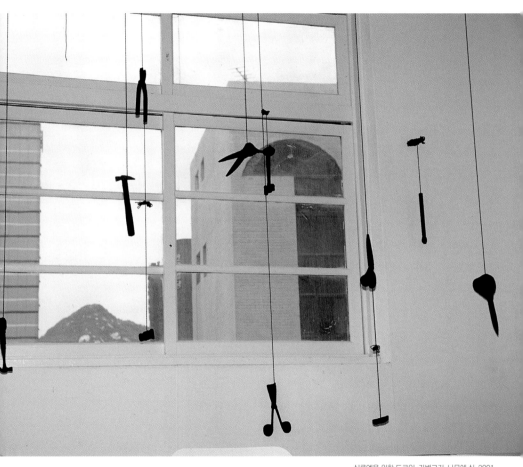

실루엣을 위한 드로잉 가변크기 나무에 실 2001

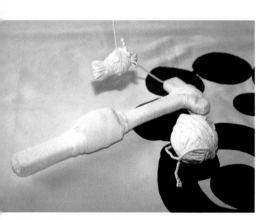

실루엣을 위한 드로잉 – 장난감 (부분)

실루엣을 위한 드로잉 – 장난감 가변크기 천에 실크스크린, 나무에 실 2001

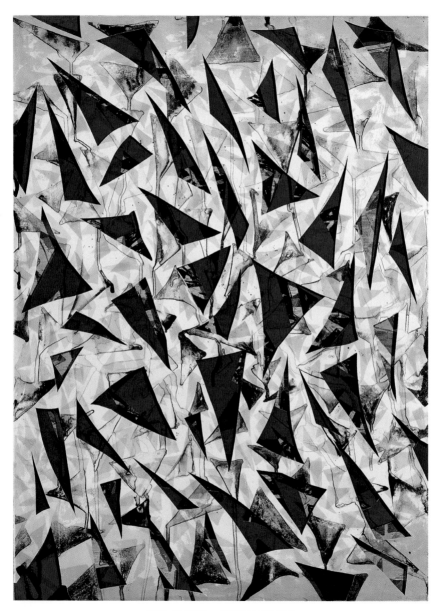

공간 3 75×103×7cm 판화지에 모노타입 1996

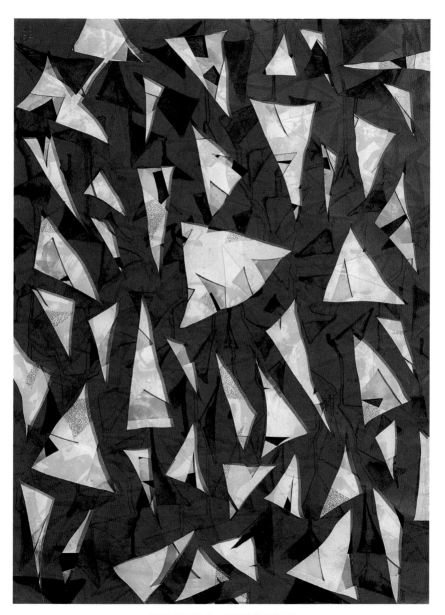

공간 2 75×103×7cm 판화지에 모노타입 1996

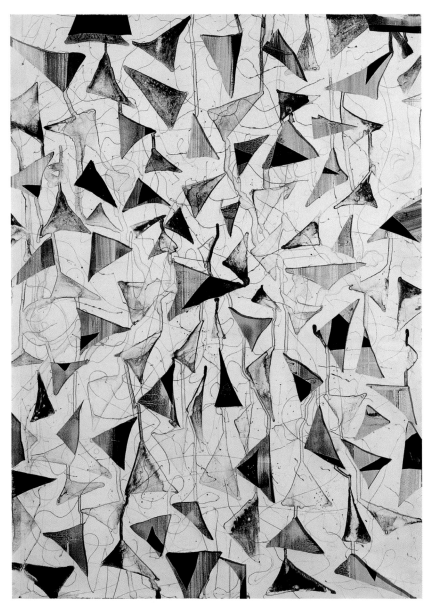

공간 1 75×103×7cm 판화지에 모노타입 1996

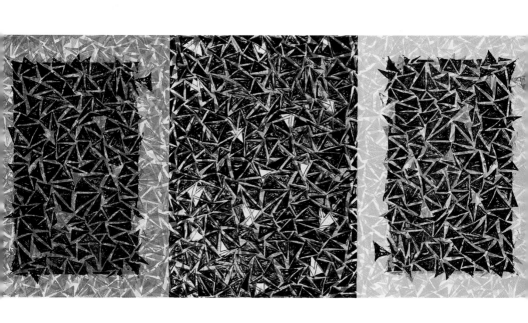

공간 225×103cm 판화지에 석판화 1995

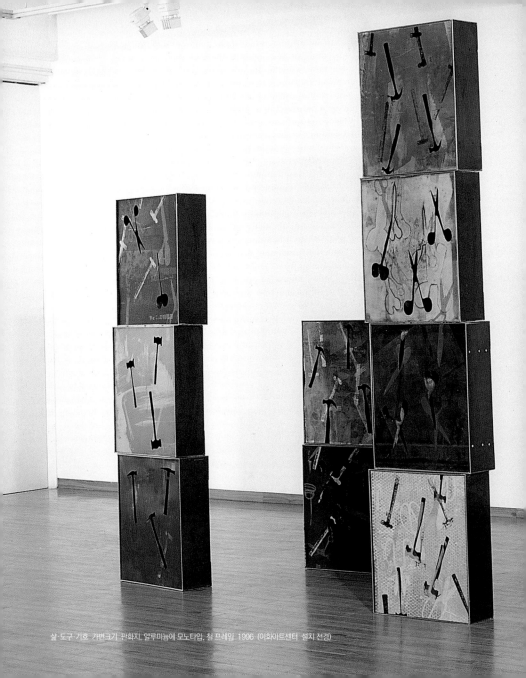

살·도구·기호 가변크기 판화지, 알루미늄에 모노타입, 철 프레임 1996 (이화아트센터 설치 전경)

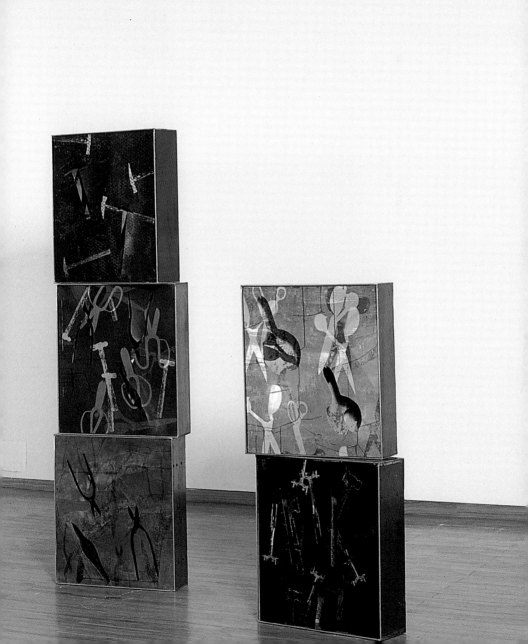

아트 스테이션·프로젝트 작업
Art Station·Project Works

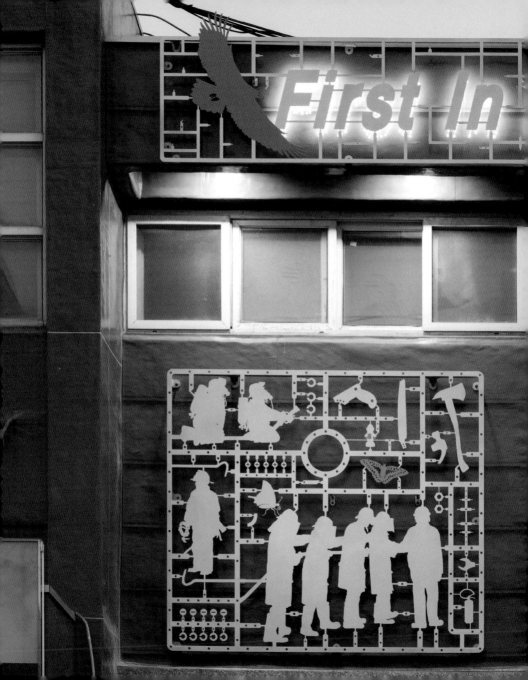

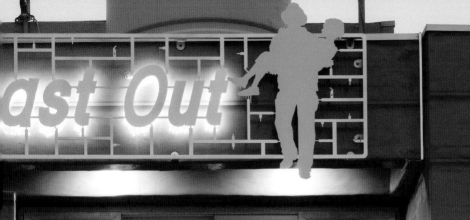

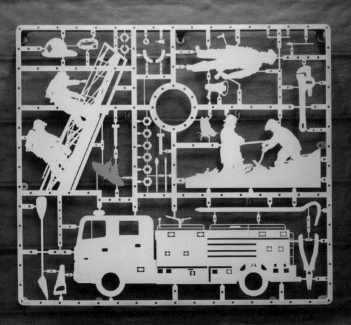

히어로 – First In, last Out
479×107.2×7cm
200.5×175×15cm
200.5×175×15cm
스테인리스 스틸, 우레탄도장, LED조명
2017
(2017 안산스마트허브
안산소방서 공공미술프로젝트)

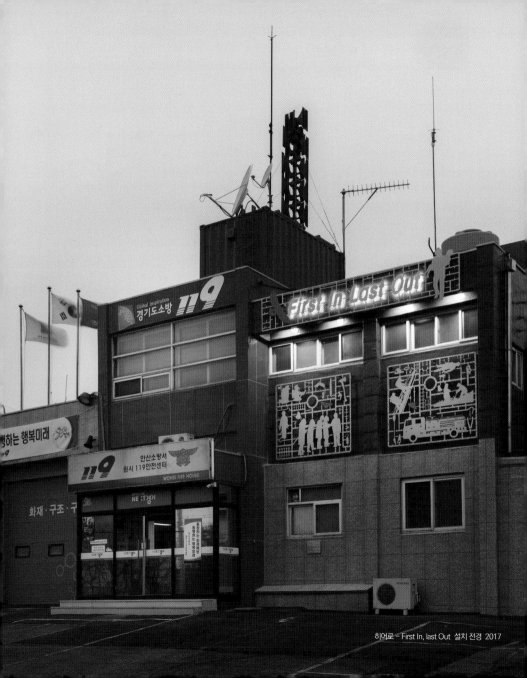

히어로 - First In, last Out 설치 전경 2017

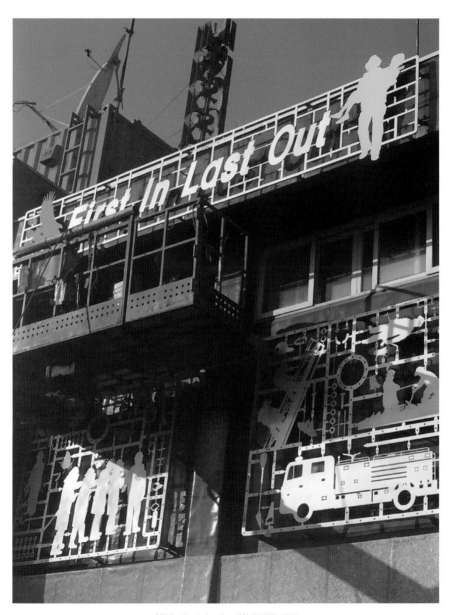

히어로 – First In, last Out 설치 과정 전경 2017

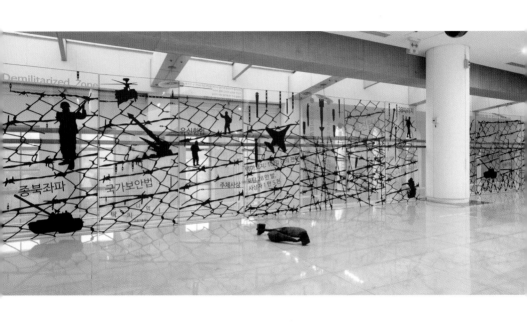

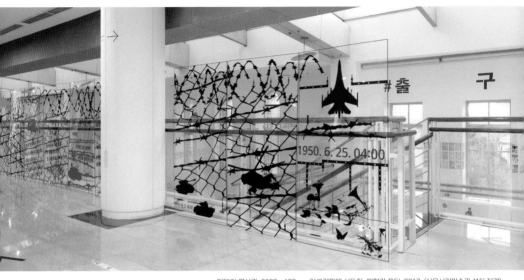

디엠지 역사관 2600×180cm 아크릴판에 시트지, 매향리 포탄 2017 (서울시립미술관 설치 전경)

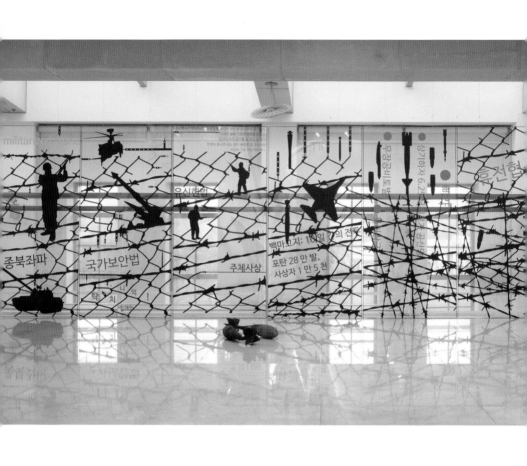

디엠지 역사관 (부분)

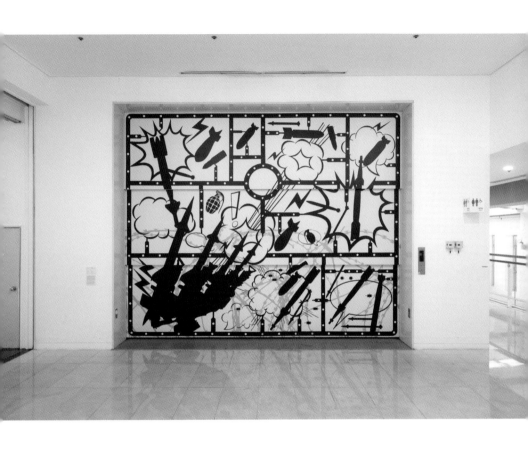

말폭탄·핵폭탄 450×368cm 화물 승강기 문에 시트지 2017 (서울시립미술관 설치 전경)

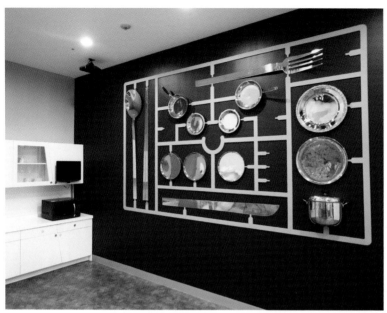

키친 프라모델
600×300cm
플라스틱에 우레탄 도장,
스테인리스 스틸, 수성페인트
2010
국립과천과학관 프로젝트
(어린이 탐구 체험관 전경)

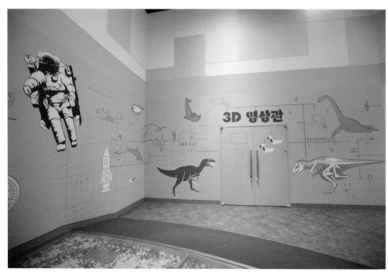

3D 영상관
3000×300cm
벽에 수성페인트 스텐실
2010
국립과천과학관 프로젝트
(어린이 탐구 체험관 전경)

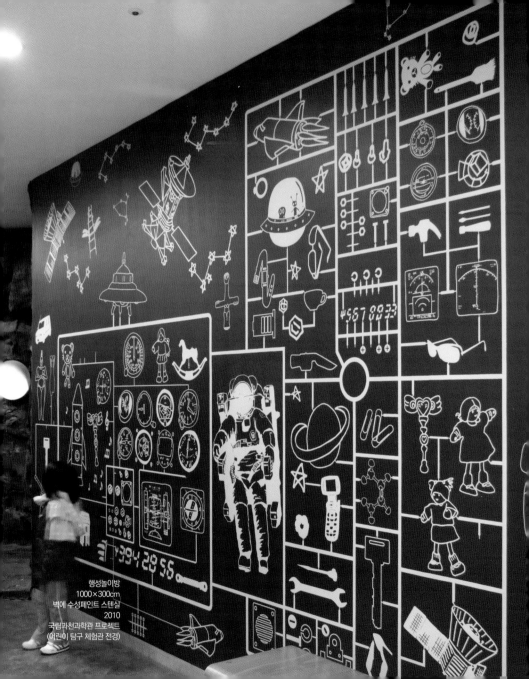

행성놀이방
1000×300cm
벽에 수성페인트 스텐실
2010
국립과천과학관 프로젝트
(어린이 탐구 체험관 전경)

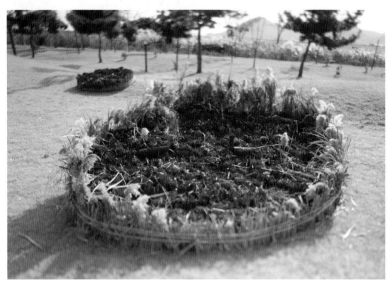

매지구름 – 색을 머금은 구름이 되다 가변크기 갈대, 칠면초에 천연염색, 나뭇가지 2010
(순천만 대지미술 프로젝트)

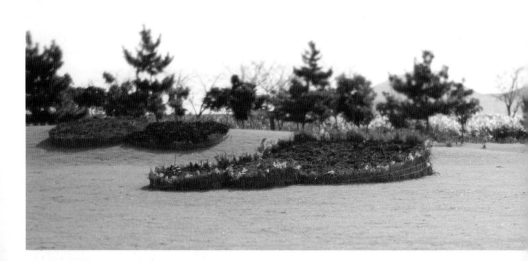

매지구름 - 색을 머금은 구름이 되다 가변크기 갈대, 칠면초에 천연염색, 나뭇가지 2010
(순천만 대지미술 프로젝트)

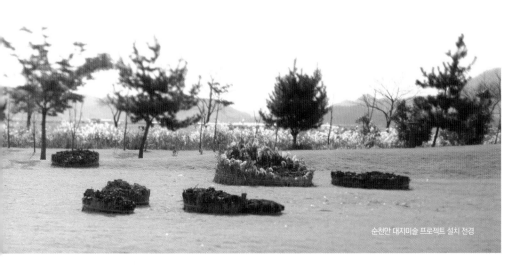

순천만 대지미술 프로젝트 설치 전경

보물선 프라모델 132×73×15cm 플라스틱에 실크스크린, LED 2009
(신안군 Eco Zone 프로젝트)

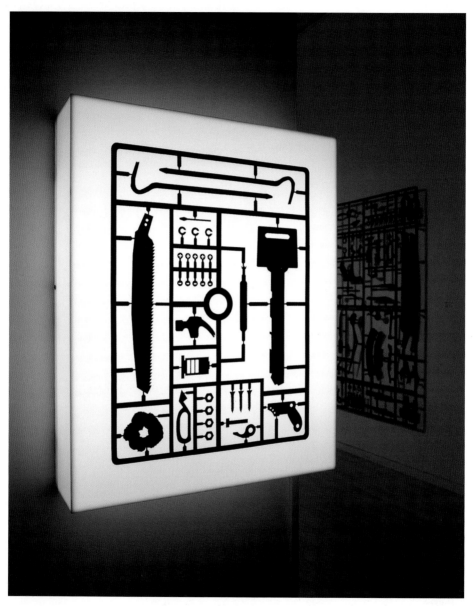

프라모델 12 55×68×15cm 플라스틱에 실크스크린, LED 2007

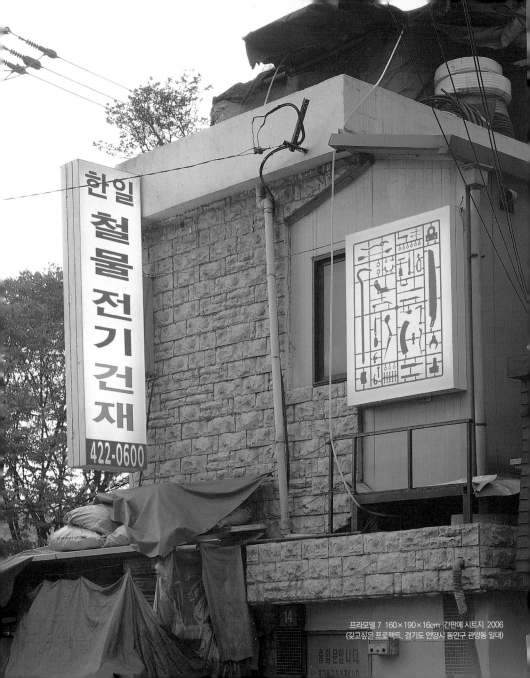

프라모델 7 160×190×16cm 간판에 시트지 2006
(갖고싶은 프로젝트, 경기도 안양시 동안구 관양동 일대)

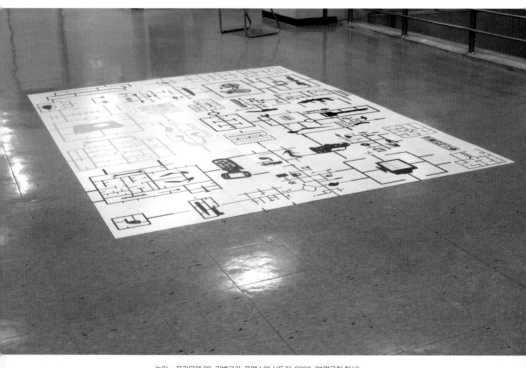

놀이 – 프라모델 02 가변크기 포맥스에 시트지 2006 (부평구청 청사)

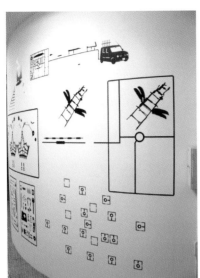
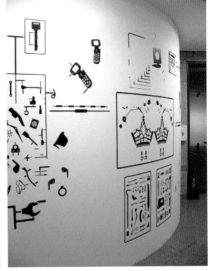
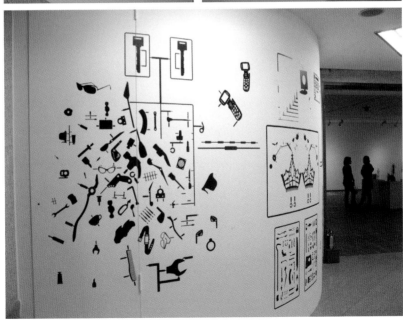

꿈·놀이 – 프라모델 2 가변크기 벽에 시트지 2008 (이대박물관)

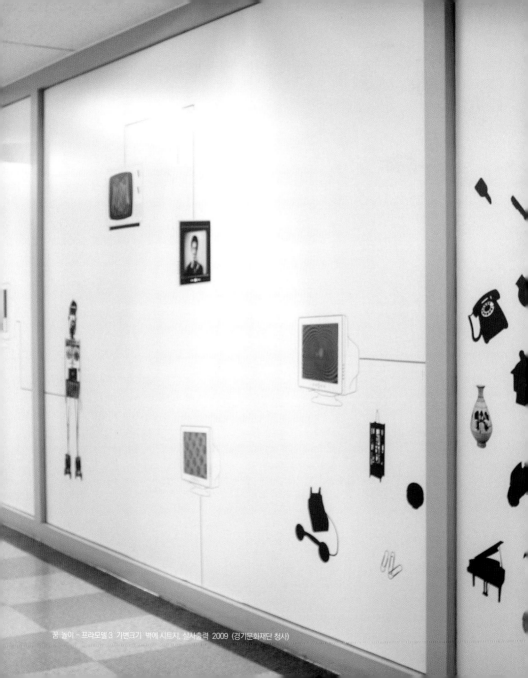

꿈·놀이 - 프라모델 3 가변크기 벽에 시트지, 실사출력 2009 (경기문화재단 청사)

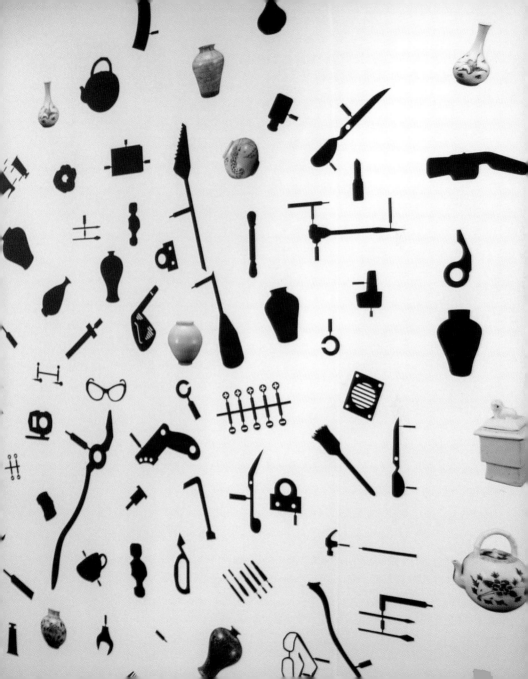

The silhouette, the visual craving for the life

Park, Eung Ju / Art critic

Silhouette-Eden, the twelfth solo exhibition by artist Zu Yeon. This exhibition could be described as presenting an existential space of "empty repletion"-a deeper approach to the artist's philosophical aesthetic using object silhouettes from her eleventh solo exhibition Black Garden, which featured black plants and tools.

Like memories of the depression left by a sinkhole, the fearsome black objects on Zu Yeon's canvases evoke the unpleasant feeling of a nighttime dream lasting as long as the daytime. Yet at that very moment, the viewer is embraced by a sense of easy consolation, like a pat to the shoulders of someone who has hit bottom. Pitch black and colorless, her objects are guided into a kind of paradox, wherein they are both clearly spaces of silhouette--black bamboo stalks, black butterflies, black flowers and plants--and at the same time places hollowed away on zinc and titanium white surfaces, empty spaces, storage places for innumerable memories and recollections. It is a kind of channel from reality to dream, from threat to solace.

The "silhouettes" in this exhibition are both memories dating back to Zu Yeon's early years as an artist-perhaps her graduate school years, and according to her graduate dissertation as far back as the age of 6 or 7-as well as components of her own being. The daughter of a roof tile master, Zu Yeon began a roughly 15-year-long aesthetic search, earning the affectionate nickname of "plamodel artist" for her monochrome black plastic castings of everyday tools and work items. Since 2016, her painting work has been a journey of "exploration into the order of objects" using only the color black. It stemmed from the idea that because objects generally consist of languages of riddle--because, in the linguistic view of Walter Benjamin, the language of objects is "awaiting a revelation that will restore their clarity"--they are things that must be

decoded.

Rather than being real-world or natural things from everyday life, with clear elevations and depressions, they are a way of expressing a potential Aiôn time embracing their past and future. Like the flat geometric images encountered in Egyptian painting, Zu has carved out flat silhouettes. They are silent objects, yet the hidden language through which their mere "presence" communicates something only reveals its essence once they have passed through silhouette. And so it is not, strictly speaking, a matter of painting silhouettes, but of painting the background beyond the silhouette in which we anticipate that the object will be drawn. It is a matter of painting light, presenting the whiteness so that the darkness, the shadow, comes into relief. The light buds from the back of the panting, brightening through its consciousness of the darkness, and the painting finally steps into the center between light and darkness. It seems like a familiar reality, yet it is a different order--one moving in different modules from this world--that is Zu Yeon's "Eden."

In short, the focus of this solo exhibition's exploration is on the secret meaning of shadow and silhouette. Flowers in full bloom, spirited plants and trees, all rendered in black silhouette--it is the dark shadow possessed intrinsically by finite lifeforms, the flowers and plants of this Earth. Or rather, it is the human shadow. Zu Yeon asks whether this is not some part of ourselves that is revealed yet at the same time hidden inside us, something we try not to see or have failed to understand. We understand that what she is trying to depict with this is not a landscape of the world, but the metaphysics of the world. For it is there that we find the portraits of people roaming in deep solitude on streets teeming with flashy rhetoric and postmodern pastiche. It is there that we find the resplendent sadness of the most beautiful black suit.

Profile

주 연 Zu Yeon 朱延

1970년생

학력사항

1995 이화여자대학교 미술대학 서양화과 졸업

1998 이화여자대학교 대학원 서양화과 졸업

2013 이화여자대학교 대학원 미술학 박사 졸업

개인전

2017 실루엣-에덴 Silhoutte-Eden

(갤러리 아트비앤, 서울)

2016 The Black Garden

(갤러리 아트비앤, 서울)

2015 Translation tools (갤러리 L, 고양)

2013 Re-Play: 잠재적 현실 (갤러리41, 서울)

2011 Re-Play (GYMproject, 서울)

2007 Dream Plamodel

(윌리엄모리스갤러리, 헤이리)

2007 Dream Plamodel

(고양스튜디오 갤러리, 고양)

2005 Plamodel Printmaking

(두아트갤러리, 서울)

2004 play together (사디윈도우갤러리, 서울)

2002 00 PLAMODEL (두아트갤러리, 서울)

2001 Play (사간갤러리, 서울)

2000 Kim Hyun-sook (관훈갤러리, 서울)

단체전

2017 더불어 평화(서울시립미술관, 서울)

화천 평화 미술_리얼리즘 상상력

(화천갤러리, 화천군)

Let's Play (63아트미술관, 서울)

2016 spring in still life (AK갤러리, 수원)

2015 무심(無心) (소마미술관, 서울)

보물섬 (양평군립미술관, 양평)

Homescape (롯데갤러리, 안양, 대전, 광주)

2014 콜라주 아트-생각엮기 그림섞기

(경기도미술관, 안산)

일상의 발견 (갤러리147, 서울)

The third print (토탈미술관, 서울)

New Generation & Tradition

(서울시립경희궁미술관, 서울)

양평의 봄 (양평군립미술관, 양평)

2013 네버랜드 (단원미술관, 안산)

고백의 정원 (광주비엔날레전시관, 광주)

구(球)_체(體)_경(景) "힐링 그라운드"

(Healing Ground) (소마미술관, 서울)

2012 이미지 재구성 (세인갤러리, 서울)

2012 대구예술발전소 실험적

예술 프로젝트 1 - 미술의 생기

(대구예술발전소, 대구)

진경 (크라쿠프국립미술관, 폴란드)

판화와 소통
(서울시립미술관 경희궁분관, 서울)
플라스틱데이즈 (포항시립미술관, 포항)
내게는 너무 가벼운 드로잉
(갤러리 27, 계원예술대학)
AR FESTIVAL (파주출판도시, 파주)

2011 감각의 브리콜리르
(진천군립 생거판화미술관, 진천)
근대의 숲 충정로를 거닐다!
(대안공간 충정각, 서울)
판화와 정보
(서울시립미술관 경희궁분관, 서울)
〔상:像상:想〕형상에 시선이 머물다
(터치아트갤러리, 헤이리)
인사동 풍물(風物)에 류(流)를 더하다
(서울지하철 3호선 안국역 내)
내게는 너무 가벼운 드로잉
(갤러리 27, 계원예술대학교, 의왕)

2010 Place (이화아트센터, 서울)
순천만 대지미술 프로젝트
(순천만 일대, 순천)
HHEME TIK MIMUS
(국민대학교미술관, 서울)
PUBLIC ART NEW HERO FLY IN HEYRI
(터치아트갤러리, 헤이리)
Convergence: Korean Prints Now
(Williams Tower & Landmark 갤러리, 텍사스, 미국)
Tool Tool Tool Print !
(서울시립미술관 경희궁분관, 서울)

Art Road 77 - With Art, With Artist !
(한갤러리, 헤이리)
과학과 미술의 만남 (국립과천과학관, 과천)
Touch At (스페이스15, 서울)
Dreamaker_ART & TOY
(롯데에비뉴엘백화점, 서울)
김환기국제미술제전 Eco Zone
(Kunstraum T27, 베를린, 독일)

2009 김환기국제미술제전 Eco Zone
(이앙갤러리, 서울)
김환기국제미술제전 Eco Zone
(롯데갤러리, 광주)
로보아트 (부천로보파크, 부천)
Print Your Life !-Variation_Mutation
(서울시립미술관 경희궁분관, 서울)
공공의 걸작-경기도미술관2008신소장품전
(경기도미술관, 안산)

2008 멀티플아트 러버스
(대구MBC 갤러리M, 대구)
MoA Vision 1 (서울대학교미술관, 서울)
신소장작품2007 (서울시립미술관, 서울)
복제시대의 판화미학_EDITION
(경남도립미술관, 창원)
동심: 한국미술에 나타난 순수의 마음
(이화여대박물관, 서울)
Very Vary New Year (김진혜갤러리, 서울)

2007 오픈 스튜디오 3
(고양미술창작스튜디오, 고양)
멀티플아트 러버스

(대구MBC 갤러리M, 대구)

유클리드의 산책 (서울시립미술관, 서울)

Into Drawing 1

(소마미술관드로잉센터, 서울)

팝 콘 믹스 (영은미술관, 광주)

공간을 치다 (경기도미술관, 안산)

소재로부터 발견 (추계대학교미술관, 서울)

2007 서울미술대전-판화(서울시립미술관, 서울)

성남의 얼굴 (성남아트센터, 분당)

방으로의 초대 (고도갤러리, 서울)

한국현대판화의 스펙트럼

(노보시비르스크 미술관, 러시아)

2006 프린트 스펙트럼_from plate to digital

(선화랑, 서울)

SEO + LOVE + MEMORY

(세오갤러리, 서울)

갖고 싶은 프로젝트

(경기도 안양시 동안구 관양동 일대)

성남 리빙디자인 페스티발 2006

(코리아디자인센터, 분당)

우리 사회를 찍자

(국민대학교미술관, 서울)

헤이리국제판화축제_from paper to digital

(아오카에루갤러리, 헤이리)

고양이는 외부에 있다 (부평구청사, 인천)

새로운 에너지 (성신여자대학교미술관, 서울)

판전27 (아트팩토리갤러리, 헤이리)

2005 부산롯데아트페어 (롯데백화점 부산본점)

안산미디어아트 (단원전시관, 안산)

찾아가는 미술관 (국립현대미술관, 과천)

사이 공간들 (이화아트센터, 서울)

2004 KIMI for You (KIMI Art, 서울)

정상일탈 (이화아트센터, 서울)

찾아가는 미술관 (국립현대미술관, 과천)

Spirit (KIMI Art, 서울)

정물예찬 (일민미술관, 서울)

2003 유쾌한 공작소 (서울시립미술관, 서울)

The Color of Korea

(이와테미술관, 모리오카, 일본)

The Color of Korea

(ATC미술관, 오사카, 일본)

2002 CHEMICAL ART (사간갤러리, 서울)

Black & White (피쉬갤러리, 서울)

The Color of Korea

(아이치현립미술관, 나고야, 일본)

슈퍼마켓 뮤지엄 (성곡미술관, 서울)

한민족의 빛과 색 (서울시립미술관, 서울)

인터프로젝트-공생

(인천종합문화예술회관, 인천)

2001 Command "p" (사간갤러리, 서울)

LOOP TOP (관훈갤러리, 서울)

판화_오늘 (롯데갤러리, 대전&서울)

2000 THRU-THE BOOK (there's갤러리, 서울)

이화판화회전 (삼성플라자갤러리, 분당)

1999 이화_액션_비젼 (예술의전당, 서울)

중앙미술대전 (호암갤러리, 서울)

1998 Plus Print (인사갤러리, 서울)

이화판화회전 (관훈갤러리, 서울)

서울현대미술제 (문예진흥원미술회관, 서울)

1997 한국현대판화공모전

(문예진흥원미술회관, 서울)

Plus Print (관훈갤러리, 서울)

NEF (덕원갤러리, 서울)

952WPG (인사갤러리, 서울)

1996 한국현대판화공모전

(문예진흥원미술회관, 서울)

중앙미술대전 (서울시립미술관, 서울)

NEF (인사갤러리, 서울)

Plus Print (이화미술관, 서울)

1995 뉴프론티어전 (경인미술관, 서울)

레지던시 및 프로젝트

2017 안산스마트허브 문화재생사업

(원시119안전센터)

2011 인사동 풍물(風物)에 류(流)를 더하다

(지하철 3호선 안국역 내)

2010 순천만 대지미술 프로젝트

(순천만 생태공원 일대)

2010 과학과 미술의 만남 프로젝트

(국립과천과학관 어린이탐구체험관)

2009 신안군 Eco Zone 프로젝트

(신안군 1004개 섬)

2009 경기문화재단 설치작업프로젝트

(경기문화재단 7층 복도)

2006-2007 국립고양미술창작스튜디오

3기 장기입주작가

2006 갖고 싶은 프로젝트

(경기도 안양시 동안구 관양동 일대)

수상

2009 제3차 월간 퍼블릭아트 선정작가

2006 소마미술관 드로잉센터 선정작가

1999 제21회 중앙미술대전, 입선

1998 제24회 서울현대미술제, 우수상

1997 제17회 한국현대판화공모전, 입선

1996 제16회 한국현대판화공모전, 입선

1996 제18회 중앙미술대전, 입선

1995 제5회 뉴-프론티어공모, 우수상

작품소장

2016 국립현대미술관 미술은행

2012 진천판화미술관

2010 국립과천과학관

2009 신안군 김환기미술관

2009 경기문화재단

2008 경기도미술관

2007 서울시립미술관

2006 국립현대미술관 미술은행

Zu Yeon 주연

Born in 1970
Lives and works in Seoul

Education
1995 B.F.A. Painting, Ewha Womans University,
Seoul, Korea
1998 M.F.A. Painting, Ewha Womans University,
Seoul, Korea
2013 Ph.D. Painting, Ewha Womans University,
Seoul, Korea

Solo Exhibitions
2017 Silhoutte-Eden, Gallery artbn, Seoul
2016 The Black Garden, Gallery artbn, Seoul
2015 Translation tools, Gallery L, Goyang
2013 Re-Play: Immanent Actuality, Gallery 41, Seoul
2011 Re-Play, GYMproject, Seoul
2007 Dream Plamodel, William Morris Gallery, Heyri
2007 Dream Plamodel,
Goyang National Art Studio, Goyang
2005 Plamodel Printmaking, doArt Gallery, Seoul
2004 play together, SADI Window Gallery, Seoul
2002 OO PLAMODEL, doArt Gallery, Seoul
2001 Play, SAGAN Gallery, Seoul
2000 Kim Hyun-sook, Kwanhoon Gallery, Seoul

Group Exhibitions
2017 Together Peace (Seoul Museum of Art, Seoul)
Hwacheon Peace Art_Realism Imagination
(Hwacheon Gallery, Hwacheon)
Let's Play (63 Art Museum, Seoul)
2016 Spring in Still Life (Gallery AK, Suwon)

2015 Mindful Mindless
(SOMA Museum of Art, Seoul)
The Treasure Island
(Yangpyeong Art Museum, Yangpyeong)
Homescape
(Lotte Gallery, Anyang, Daejeon, Gwangju)
2014 Collage Art--Weaving Stories Blending Images
(Gyeonggi Museum of Modern Art, Ansan)
Discovery of everyday life(gallery 147, seoul)
The third print
(Total Museum of Contemporary Art, seoul)
New Generation & Tradition
(Gyeonghuigung of Seoul Museum of Art, Seoul)
The Spring of Yangpyeong
(Yangpyeong Art Museum, Yangpyeong)
2013 Neverland (Danwon Art Museum, Ansan)
Garden of Confession
(Gwangju Biennale Gallery, Gwangju)
Healing Ground (SOMA Museum of Art, Seoul)
2012 Image Reconstitution (Sein Gallery, Seoul)
Lifeness of Art (Daegu Art Factory, Daegu)
Jin-Gyeong: The True Landscape
(National Museum in Krakow, Poland)
Printmaking & Communication
(Gyeonghuigung of Seoul Museum of Art, Seoul)
Plastic days (Pohang Museum of Steel Art, Pohang)
Light Drwaing for Me 2
(Gallery 27, Kaywon School of Art & Design, Uiwang)
AR FESTIVAL (Pajubookcity Asia Publication
Culture & Information Center, Paju)
2011 Bricoleur of Sensuous
(Alive Jincheon Print Making Museum, Jincheon)
Walking on the Modern Forest Street of

ChungJung -Ro!
(Alternative Space Chung Jeong Gak, Seoul)
Printmaking & Information
(Gyeonghuigung of Seoul Museum of Art, Seoul)
[Form:像 View:想]In the Eye of Imagery
(Touchart Gallery, Heyri)
Light Drwaing for Me
(Gallery 27, Kaywon School of Art &Design, Uiwang)
2010 Place (Ewha Art Center, Seoul)
Suncheon Bay Land Art Project
(Suncheon Bay Ecological Park, Suncheon)
HHEME TIK MIMUS
(Kookmin University Museum of Art, Seoul)
PUBLIC ART NEW HERO FLY IN HEYRI
(Touchart Gallery, Heyri)
Convergence-Korean Prints Now
(Williams Tower Gallery & Texas Tech
Landmark Arts, U.S.A)
Tool Tool Tool Print ! (Gyeonghuigung of Seoul
Museum of Art, Seoul)
Art Road 77- With Art, With Artist !
(Han Gallery, Heyri)
A Meeting of Art and Science
(Gwacheon National Science Museum, Gwacheon)
Touch At (Space15, Seoul)
Dreamaker_ART & TOY
(Lotte Avenuel Department Store, Seoul)
Kim Whan Ki International Art Festival Eco Zone
(Kunstraum T27, Berlin, Germany)
2009 Kim Whan Ki International Art Festival Eco Zone
(Iang Gallery, Seoul)
Kim Whan Ki International Art Festival Eco Zone
(Lotte Gallery, Gwangju)

RoboArt (Bucheon Robopark, Bucheon)
Variation-Mutation
(Gyeonghuigung of Seoul Museum of Art, Seoul)
Another Masterpiece
(Gyeonggi Museum of Modern Art, Ansan)
2008 Multiple Art Lovers
(Daegu MBC Gallery M, Daegu)
MoA Vision 1
(Seoul National University Museum of Art, Seoul)
New Acquisitions 2007
(Seoul Museum of Art, Seoul)
Printmaking Aesthetic in the Clone Age-Edition
(Gyeongnam Museum of Art, Changwon)
Child at Heart_Purity and Innocence in Korean Art
(Ewha Womans University Museum, Seoul)
Very Vary New Year(Kim Jinhye Gallery, Seoul)
2007 Open Studio 3 (The National Art Studio, Goyang)
Multiple Art Lovers
(Daegu MBC Gallery M, Daegu)
Where Euclid Walked
(Seoul Museum of Art, Seoul)
Into Drawing 1 (SOMA Museum of Art, Seoul)
PoP & CoN MIX
(Young Eun Museum of Contemporary Art,
Gyeonggido)
Lines in Space
(Gyeonggi Museum of Modern Art, Ansan)
Discovery from material
(Chugye University Museum of Art, Seoul)
2007 Seoul Contemporary Art Exhibition-Engraving
(Seoul Museum of Art, Seoul)
Face of Seongnam
(Seongnam Arts Center, Bundang)

Invitation for the Rooms (Godo Gallery, Seoul)
The Trend of Korean Contemporary Print of
2000's in Russia
(Novosibirsk State Art Museum, Russia)
2006 Print Spectrum- from plate to digital
(Sun Gallery, Seoul)
SEO + LOVE + MEMORY (Seo Gallery, Seoul)
Wishful Project
(1487, Gwanyang-dong, Dongan-gu,
Anyang-city, Gyeonggi-Do, Anyang)
2006 Sungnam Living Design Festival
(Korea Design Center, Bundang)
Take a picture of our society
(Kookmin University Museum of Art, Seoul)
Heyri International Print media Arts
Festival-from paper to digital
(Aokaeru Gallery, Paju)
A cat exists outside
(Bupyeong office building, Incheon)
New Energy
(Sungshin University Museum of Art, Seoul)
2005 Busan Lotte Art Fair
(Lotte Department store, Busan)
Ansan Media Art (Danwon Art Center, Ansan)
Traveling Art Museum 2005
(National Museum of Contemporary Art, Gwacheon)
Inter-spaces (Ewha Art Center, Seoul)
2004 KIMI for You (KIMI Art, Seoul)
Standard Deviation (Ewha Art Center, Seoul)
Traveling Art Museum 2004
(National Museum of Contemporary Art,
Gwacheon)
Spirit (KIMI Art, Seoul)
A Praise for Still Life (Ilmin Museum of Art, Seoul)
2003 Pleasure factory (Seoul Museum of Art, Seoul)
The Color of Korea (Iwate Museum of Art, Japan)
The Color of Korea (ATC Museum, Japan)
2002 CHEMICAL ART (Sagan Gallery, Seoul)

Black & White (Fish Gallery, Seoul)
The Color of Korea
(Aichi Prefectural Museum of Art, Japan)
Supermarket Museum
(Sungkok Art Museum, Seoul)
The Color of Korea (Seoul Museum of Art, Seoul)
Inter Project-symbiosis
(Incheon Multi Culture & Art Center, Incheon)
2001 Command "p" (Sagan Gallery, Seoul)
LOOP TOP (Kwanhoon Gallery, Seoul)
Print-Today (Lotte Art Gallery, Daejeon & Seoul)
2000 THRU-THE BOOK(There's Gallery, Seoul)
Ewha Print (Samsung Plaza Gallery, Bundang)
1999 Ewha-Action-Vision (Seoul Art Center, Seoul)
Joong-Ang Fine Arts Competition
(Hoam Gallery, Seoul)
1998 Plus Print (Insa Gallery, Seoul)
Ewha Print (Kwanhoon Gallery, Seoul)
Seoul Contemporary Art Contest
(The Korean culture & Art Foundation Seoul
Art Center, Seoul)
1997 Korea Contemporary Print Competition
(The Korean culture & Art Foundation Seoul
Art Center, Seoul)
Plus Print (Kwanhoon Gallery, Seoul)
NEF (Dukwon Gallery, Seoul)
952WPG (Insa Gallery, Seoul)
1996 Korea Contemporary Print Competition
(The Korean culture & Art Foundation Seoul
Art Center, Seoul)
Joong-Ang Fine Arts Competition
(Seoul Museum of Art, Seoul)
NEF (Insa Gallery, Seoul)
Plus Print (Ewha Gallery, Seoul)
1995 New Frontier Competition
(Kyongin Gallery, Seoul)

Residency

2006-2007 the 3rd Long-termArtist,
 Goyang National ArtStudio

Awards

2009 Selected Artist by The monthly Public Art Magazine
2006 Selected Artist by SOMA Museum of
 Art Drawing Center
1999 Selected Artist at the 21st
 Joong Ang Fine Arts Competition
1998 First Prize at the
 24th Seoul Contemporary Art Contest
1997 Selected Artist at the 17th
 Korea Contemporary Print Competition
1996 Selected Artist at the 16th
 Korea Contemporary Print Competition
1996 Selected Artist at the 18th
 Joong Ang Fine Arts Competition
1995 First Prize at the 5th New Frontier Competition

Public Collections

2016 Art Bank, National Museum of
 Contemporary Art, Korea
2012 Alive Jincheon Print Making Museum, Korea
2010 Gwacheon National Science Museum, Korea
2009 Gyeonggi Cultural Foundation,
 Gyeonggi-do, Korea
2009 Kim Whan Ki Museum of Art,
 Shinan-gun, Korea
2008 Gyeonggi Museum of Modern Art,
 Ansan, Korea
2007 Seoul Museum of Art, Seoul, Korea
2006 Art Bank, National Museum of
 Contemporary Art, Korea

HEXAGON 한국현대미술선
Korean Contemporary Art Book

001 이건희 *Lee, Gun-Hee* 002 정정엽 *Jung, Jung-Yeob*

003 김주호 *Kim, Joo-Ho* 004 송영규 *Song, Young-Kyu*

005 박형진 *Park, Hyung-Jin* 006 방명주 *Bang, Myung-Joo*

007 박소영 *Park, So-Young* 008 김선두 *Kim, Sun-Doo*

009 방정아 *Bang, Jeong-Ah* 010 김진관 *Kim, Jin-Kwan*

011 정영한 *Chung, Young-Han* 012 류준화 *Ryu, Jun-Hwa*

013 노원희 *Nho, Won-Hee* 014 박종해 *Park, Jong-Hae*

015 박수만 *Park, Su-Man* 016 양대원 *Yang, Dae-Won*

017 윤석남 *Yun, Suknam* 018 이 인 *Lee, In*

019 박미화 *Park, Mi-Wha* 020 이동환 *Lee, Dong-Hwan*

021 허 진 *Hur, Jin* 022 이진원 *Yi, Jin-Won*

023 윤남웅 *Yun, Nam-Woong* 024 차명희 *Cha, Myung-Hi*

025 이윤엽 *Lee, Yun-Yop* 026 윤주동 *Yun, Ju-Dong*

027 박문종 *Park, Mun-Jong* 028 이만수 *Lee, Man-Soo*

029 오계숙 *Lee(Oh), Ke-Sook* 030 박영균 *Park, Young-Gyun*

031 김정헌 *Kim, Jung-Heun* 032 이 피 *Lee, Fi-Jae*

033 박영숙 *Park, Young-Sook* 034 최인호 *Choi, In-Ho*

035 한애규 *Han, Ai-Kyu* 036 강홍구 *Kang, Hong-Goo*

037 주 연 *Zu, Yeon* 038 장현주 *Jang, Hyun-Joo*

039 정철교 *Jeong, Chul-Kyo* 040 박종갑 (출판예정)

041 윤정미 (출판예정) 042 유영호 (출판예정)

Hexagon Fine Art Collection

01 리버스 rebus / 이건희 08 디스커뮤니케이션 Discommunication / 손 일

02 칼라빌리지 Color Village / 신홍지 09 내 안의 풍경 The Scenery in My Mind / 안금주

03 오아시스 Oasis / 김덕진 10 꽃섬 Flower Island / 조영숙

04 여행자 On a journey / 김남진 11 마음을 담은 그림, 섬 / 박병춘

05 새를 먹은 아이 / 김부연 12 판타지의 유희를 꿈꾸다 / 위성웅

06 엄마가 된 바다 Sea of Old Lady / 고제민 13 바람이 불어오는 곳 / 문경섭

07 레오파드 Leopard in Love / 김미숙